Derecho Fiscal

Planificación Tributaria (IRPF/I,PATRIMONIO)

Derecho Societario y Patrimonial

Consultores Tributarios y Mercantiles

Alameda Urquijo, 2 - 6º planta. 48011• Bilbao
Tel.: 94 416 52 68 • Fax: 94 416 18 61
e-mail: euskaltax@euskaltax.com
www.euskaltax.com

Planificación tributaria (IRPF/I,PATRIMONIO)

Editorial

El toro de Bilbao

Alcurrucén	Victorino Martín	La Quinta	Jandilla	Miura
Adolfo Martín	Dolores Aguirre	Puerto de San Lorenzo	Pedraza de Yeltes	Cebada Gago

Edita: Club Cocherito de Bilbao
C/ Nueva, 2. 1º. 48005 Bilbao
T. 94 416 14 47
administracion@clubcocherito.com
www.clubcocherito.com

Coordinación: Juanjo Romano
Diseño y maquetación: Digitalink Soluciones Gráficas S.L.

Fotografía: Manu de Alba, Archivo Club Cocherito

Imprime: Digitalink Soluciones Gráficas S.L.

D.L.

Alcurrucén, Victorino Martín, La Quinta, Jandilla, Miura, Adolfo Martín, Dolores Aguirre, Puerto de San Lorenzo, Pedraza de Yeltes, y Cebada Gago... Esas son -y por ese orden- las diez ganaderías elegidas por los socios del Club Cocherito y, tras levantarse acta notarial, enviada a la Junta Administrativa de Vista Alegre como propuesta para su contratación en las futuras Corridas Generales. La iniciativa, sin precedentes en el mundo taurino, no pretende ser ninguna imposición, pero constituye en sí misma no solo un 'aviso' a quienes rigen los destinos de la plaza de Bilbao sino también un primer paso hacia la necesaria democratización de la Fiesta, en la que quienes pagan 'manden'.

El número de nuestra revista que el lector tiene es sus manos hace, entre otros contenidos, un detallado repaso de lo que fue nuestra última Semana Grande. Y en él puede apreciarse un preocupante deterioro del nivel ganadero en los carteles y en la arena. El problema no estriba en el fiasco de una corrida que 'sale mala': los mejores hierros han soltado algún 'petardo' que se solucionaba con unos años en la 'nevera'. Lo grave es que los responsables de la contratación de ganaderías admitan un encierro que ni por presencia ni por comportamiento resulta apropiado para Bilbao y cuyo encaje obedece a intereses que, desde luego, no son los del aficionado.

Las corridas de toros deben ser un negocio rentable y esa es una condición sine qua non para su supervivencia. Pero es igualmente indispensable que el negocio respete la esencia de este espectáculo y las exigencias de quienes lo mantienen, es decir, los que pasan por taquilla. Si se echa al público no hay Fiesta, ni negocio. La Comisión Taurina de nuestra plaza haría bien en tomar nota de la propuesta del Cocherito con una actitud más receptiva que la simple indiferencia paternalista que hasta ahora ha mostrado. Ha de recordar la Junta y sus órganos que administran un bien que no es suyo y que debería ser cosa suya el preocuparse de conocer la opinión de los aficionados.

El Club Cocherito, puede presumir -sin complejos y sin pretensiones de exclusividad-, de ser una reserva de la auténtica afición bilbaína y en calidad de tal reclama que Vista Alegre mantenga su condición de primera plaza torista. El 'toro de Bilbao', con sus hechuras y su casta, es el que ha definido a nuestra plaza y el que ha atraído hasta ella a aficionados de todo el orbe taurino. ¿Existe aún? Pues que se vea...

Club COCHERITO de Bilbao

Horario: De lunes a viernes de 10:00 a 12:00 y de 16:00 a 20:00 horas.

El Club pone a disposición de los socios el alquiler del salón principal, para la celebración de reuniones o actividades de empresa en horario matutino.

Para más información llamar al teléfono de la oficina 94 416 14 47

Haz socio a tus familiares y amigos / Zure senide eta adiskidei bazkide egin iezu

Club COCHERITO de Bilbao

TARJETA DE ADMISIÓN DE SOCIO

Fecha de alta:
Referencia:

Apellidos:
Nombre: DNI:
Dirección:
C.P: Localidad:
Tel: Móvil: Fecha Nac.:/......../..........
E-Mail:

Cuenta de domiciliación:
.................... / /

Índice

CORRIDAS GENERALES 2015 **04**

 ANÁLISIS DE LAS CORRIDAS GENERALES 2015

 Club Taurino de New York (Imre W.)............. **06**
 Club Taurino de París (Jean-Pierre)............ **09**
 Crónica al toro más bravo (Gotzon Lobera). **13**
 Crónica al Toro más bravo (Zocato)............ **14**

 PREMIOS TAURINOS CLUB COCHERITO

 LV Trofeo al 'Toro más Bravo'...................... **15**
 I Edición 'Mejor Crítica Taurina'.................. **16**
 I Edición 'Mejor Fotografía'......................... **17**
 V Concurso Literario 'Mejor Relato'............ **17**

 ACTIVIDADES CULTURALES TAURINAS

 1º Feria Internacional de Literatura Taurina... **18**

 Curso de Introducción a la Tauromaquia..... **19**

 COLOQUIOS Y TERTULIAS CULTURALES
 Toros y cultura (Eva Domaika)..................... **20**
 'Toreo de salón' del Club Cocherito (Juanjo Romano).. **21**
 El Club Cocherito en imágenes................... **22**

4º TRIMESTRE ACTIVIDADES COCHERISTAS

 COLOQUIOS
 Análisis de las Corridas Generales 2015 (Juanjo Romano)... **24**
 Historias bilbaínas de Joselito El Gallo (Rafael Cabrera Bonet).............................. **25**

ENTREVISTAS
Rejoneador DIEGO VENTURA....................... **26**
Perfil ALBERTO LÓPEZ SIMÓN.................... **28**

CLUB DE LECTURA TAURINA
La literatura francesa del siglo XIX y España (Ellen Dulau).................................. **29**
"Llanto por Ignacio Sánchez Mejías" de Federico García Lorca.................................. **30**

EXPOSICIÓN
Visita al Museo de Bellas Artes...................... **30**

VIAJES
Excursión a la Feria de Zaragoza................. **31**
Visita Juvenil al Club Hípico de Okendo....... **31**

II Edición Concurso de pintura taurina infantil.. **32**

OPINIÓN DEL SOCIO
Crónica Taurina añeja (Ángel Santamaría)........ **33**

IN MEMORIAN
Javier Morales (Ignacio Quintana)..................... **34**
José Martínez Limeño (Antonio Lorca)............. **35**
André Berthon.. **35**

NOVEDADES TAURINAS........................... **36**

DONACIONES AL CLUB COCHERITO..... **37**

AGENDA... **38**

GUÍA ESTABLECIMIENTOS COCHERISTAS... **40**

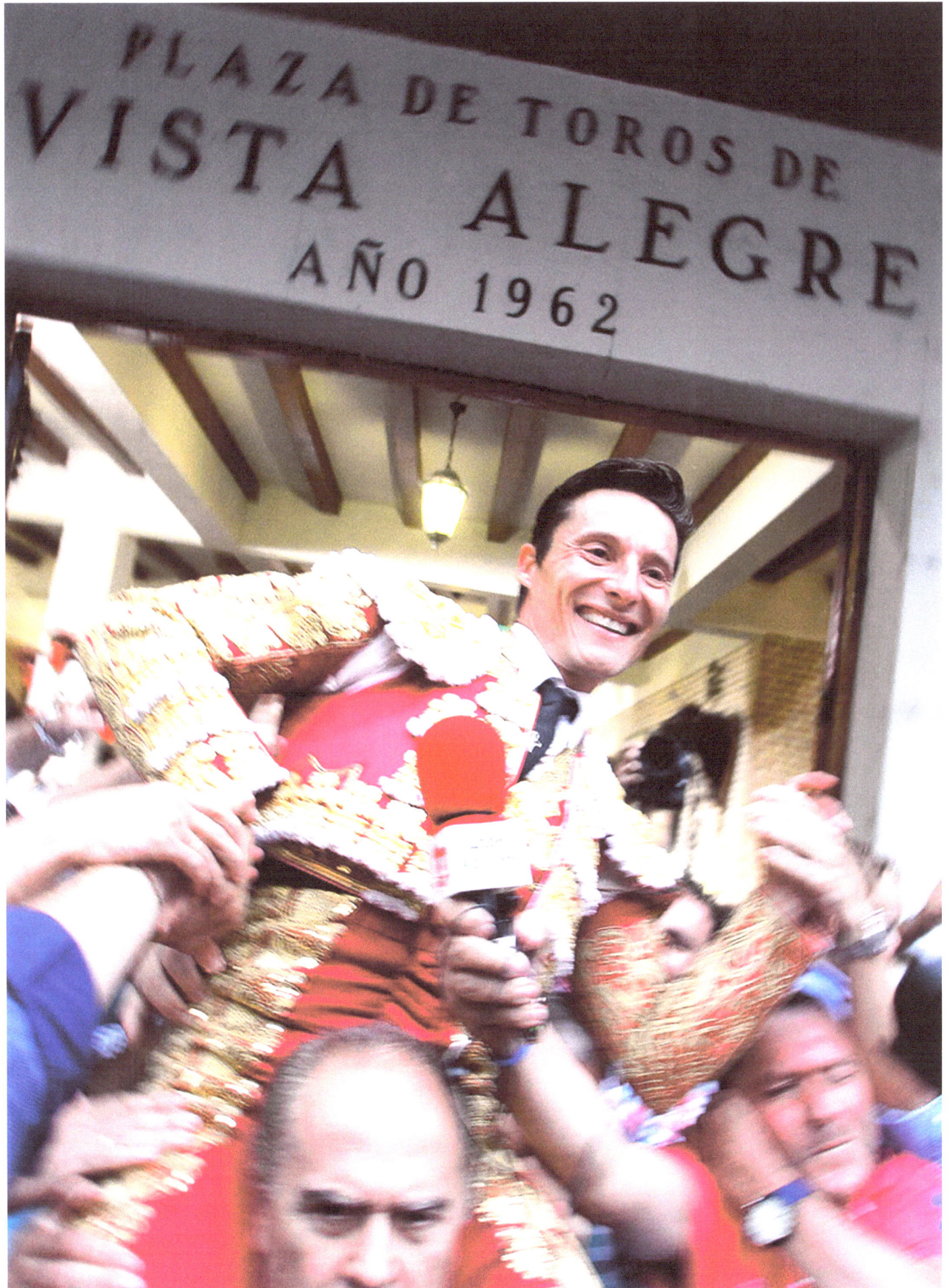

Corridas Generales

2015

La salida a hombros del riojano Diego Urdiales fue uno de los acontecimientos más destacados de las Corridas Generales 2015, como refleja la instantánea de Manu Cecilio.

Presidentes de Clubs Taurinos Internacionales y cronistas taurinos de diversos ámbitos, analizan los aconteceres de la Feria Bilbaina.

Foto: Manu Cecilio
1er Premio 'I Edición del Premio Taurino a la Mejor Fotografía de las Corridas Generales'.

Análisis de las Corridas Generales
Club Taurino de Nueva York

Corridas Generales de Bilbao 2015
Mis impresiones

Imre Weitzner Jr.
Presidente del Club Taurino of New York
Traducido por Allen Josephs

Lo Bueno

Para mí, venir a la Semana Grande en Bilbao es algo así como asistir a un congreso médico de gran calidad. Uno se matricula para una semana de estudio intensivo. El practicante (léase aficionado) se somete a una matrícula bastante dura (reserva de hotel y entradas para ir a los toros), pero merece la pena. Las horas más tempranas del día (cuando la mente está todavía despejada) se dedican a aprender los vericuetos de la materia taurina, al asistir a coloquios llevados por profesores experimentados (entiéndase toreros, ganaderos y periodistas) y cursos didácticos (Fundamentos del toreo por José Luís Ramón, director de 6 Toros 6). Con esta pedagogía fresca en la mente, el estudiante se dirige al laboratorio (la plaza de toros de Vista Alegre) más tarde para ver la teoría aplicada a la práctica. Después de la sesión de laboratorio (la corrida) el ya fatigado estudioso se sujeta a un repaso del trabajo del día en forma de tertulia, donde una vez más los profesores expertos disecan los resultados del laboratorio junto con las opiniones de los estudiantes.

Las ideas adelantadas en las sesiones teóricas tienen que ver principalmente con la materia prima (el toro) y los problemas que tiene el torero al tratar de crear arte con un animal fiero de 500 kilos. Combinar valor, técnica y arte al construir una faena y al mismo tiempo emocionar a los espectadores tiene que ser una tarea muy difícil y no nos debe extrañar que no ocurra con mucha frecuencia. El Viti, al responder a la idea de que el espectador va a la corrida para entretenerse, decía "No, la gente va a la corrida para emocionarse".

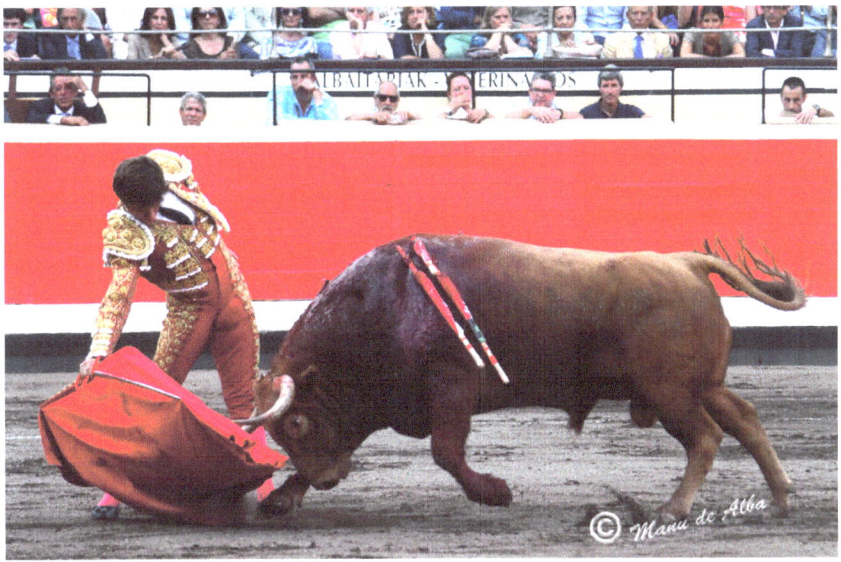

Dejo a los profesores que analicen los problemas y los resultados, aunque siempre hay pareceres encontrados. Desde mi punto de vista en Vista Alegre, en un sillón de palco, ví actuaciones muy buenas de Roca Rey y Posada de Maravillas entre los jóvenes. El Juli y Diego Urdiales eran los mejores matadores de la feria.

La faena de El Juli con el segundo toro de Garcigrande fue fenomenal. No creo que El Juli dejase fuera mucho de su repertorio larguísimo. Era El Juli en su mejor momento. Yo estaba contrariado como tantos al no conceder el presidente, Matías González, la segunda oreja, por imperfecta que fuera la estocada. Las calles de Bilbao entre el Hotel Carlton y la plaza de toros sonaban con discusiones sobre el "problema de la segunda oreja" durante dos días. Diego Urdiales hizo irrelevantes esas discusiones.

La tarde de Diego Urdiales con los alcurrucenes me emocionó como no lo había hecho nadie desde José Tomás en Nimes. Su ademán mesurado, su llegada pensativa a los dos toros mostraron una madurez descomunal. Su faena con "Favorito", el maravilloso toro segundo, mostró una sencillez escueta y una belleza trascendental que solo se encuentran en un gran artista. La expresión del arte no-

ble del toreo de Diego Urdiales tiene que comenzar desde muy dentro. Es el testimonio de un gran corazón y del alma de este hombre. Me gustó sobre todo su forma de torear de frente para empezar parte de su memorable faena. Después finiquitar a los dos toros con sendos volapiés perfectos, con la gente sin poder respirar, casi no se podía aguantar.

Qué afortunados éramos de haber tenido el privilegio de ser testigos del toreo perfecto. Gracias, gracias, Diego.

Salí de Bilbao con una rara exaltación. Si, era debido a la teoría y a la práctica apasionadas de la Semana Grande y sobre todo a la maestría de Diego Urdiales. Sin embargo me mosqueaba una cosa. Todavía nadie había sabido curar la enfermedad de la afición. Espero que habrá más oportunidades.

Lo malo

Se puede preguntar: "Qué importancia tiene la opinión de los espectadores respecto al nivel del evento que están viendo". Creo que la contestación depende del "nivel" de los mismos espectadores. Cuanto más "entendidos" sean, mayor será la importancia que se les da. El nivel de sabiduría del público de una plaza de primera como Madrid, Sevilla o Bilbao es alto. Por lo tanto sus opiniones se tienen que tener en cuenta. Claro que puede haber diferencias de opinión, hasta entre "entendidos", pero cuando hay unanimidad, hay que tomarla en serio.

La bronca tremenda que dieron a Matías González cuando negó la segunda oreja a El Juli con su segundo toro de Garcigrande no se puede descartar a la ligera. Había gente a quienes no les gustaba la forma de matar de El Juli, sin duda, entre ellos el señor Matías. Y está claro que el reglamento le da la opción de otorgar o no la segunda oreja. De todas formas los "entendidos" eran casi unánimes en su opinión.

Pero de más importancia todavía, los toros "del frío" de Bañuelos eran una catástrofe y los bilbaínos se dejaron oír. Matías no los mandó a los corrales por no se sabe qué razones misteriosas. Esa corrida y otros toros flojos a lo largo de la semana dieron al traste con la imagen del toro de Bilbao. La opinión del público de Bilbao, uno de los más sabios de toda España, tiene un peso enorme. A los "entendidos" no se les debe hacer caso omiso.

Quiero agradecer a don Antonio Fernández Casado, a don Javier Molero, a don Leopoldo Sánchez Gil, a don Pedro Mari Azofra, a don Asier Guezuraga, a doña Maria Eugenia, y a doña Diana Webb por su apoyo al Club Taurino of New York. Con su ayuda la Semana Grande de Bilbao es como siempre una gran experiencia.

Impressions of Semana Grande 2015

By Imre Weitzner Jr.
President of New York city Club Taurino

The good

My impressions of Semana Grande are, of course, related to the city, its people, the ambiente, the presentation of the bulls and the art of the toreros. Certainly, the emotional side of the bullfight world, the passionate nature of the aficionados, flavors the entire experience. I will get to that later.

In addition to the aforementioned I appreciated a tremendous amount of preparation; the kind of preparation that only a serious event can command.

Coming to Bilbao for Semana Grande, in some respects, is akin to attending a medical convention of great quality. One is registering for a week of intensive study. The practitioner, (read aficionado) is subject to a rather stiff registration fee (read hotel and entradas) but well worth the cost. The earliest part of the day (when the mind is still fresh) is devoted to learning the ins and outs of taurine knowledge taught by auditing colloquios led by experienced professors (read toreros, ganaderos and periodistas) and didactic courses (fundamentals of toreo, José Luis Ramón.) With this pedagogy fresh in the mind, the student goes to the laboratory (read Plaza de Toros) later in the day to see theory meet practice. Following the laboratory session (read corrida) the, by this time, fatigued, student is subjected to a review of the days' work in the form of a tertulia where, once again, expert professors dissect the laboratory results along with opinions from the students.

The ideas put forward in the theory sessions, mainly regard the materia prima (the bull) and the problems facing the torero while striving to create art with a 500kg. wild animal. Putting together courage, technical proficiency and pleasing artistic movements during the construction of a faena

and stirring an emotional response in the spectator has to be a very difficult task and it´s not surprising that it´s not often achieved. Yes, above all, the emotional response of the public; El Viti, in response to a statement that the spectator goes to the corrida to be entertained said "No, people attend the corrida seeking to be stirred emotionally.".

I leave it to the professors to analyze the problems and results (although there is often a healthy difference of opinion.). From my vantage point in Vista Alegre (sillón de palco), I saw very good performances from Roca Rey and Posada de Las Maravillas among the young toreros. El Juli and Diego Urdiales were the best matadors of the feria.

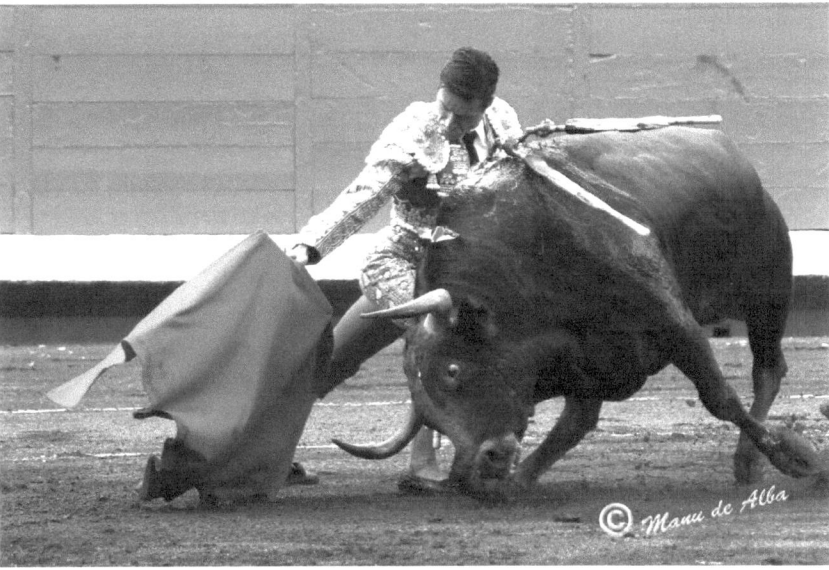

The faena of El Juli with the second bull of Garcigrande was phenomenal. I don´t think El Juli left out much from his gigantic repertoire. It was El Juli at his very best. I was as upset as anybody at his not being presented a second ear by Matias, imperfect estocada or no. The streets of Bilbao between the Hotel Carlton and the Plaza de Toros echoed with discussions about the "second ear" for the next two days. Diego Urdiales made those discussions irrelevant.

Diego Urdiales`afternoons with the Alcurrucens moved me as no other torero has since José Tomás in Nimes. His measured demeanor, his thoughtful approach to both his bulls displayed an uncommon maturity. His faena with "Favorito", the wonderful second bull, displayed a sparse simplicity and transcendental beauty that can only be found in a great artist. Diego Urdiales`expression of the noble art of toreo has to begin from within. It is the testimony of a great heart and of this man`s soul. Then, to finish both bulls with a perfect vol a pie, after the crowd held its`collective breath, was almost too much to bear.

How fortunate we all are to have had the privilege of witnessing toreo at it´s best. Thank you, Diego, thank you.

I left Bilbao with a rare feeling of exhilaration. Yes, It was fueled by the passionate theory and practice of the Semana Grande and above all by Maestro Diego Urdiales. But a nagging thought occurred to me. No one had yet solved the mysteries of the incurable disease called aficion. There is more to come, I hope.

The bad

One can ask "What importance should be given to the opinion of the spectators in regard to the level of the event unfolding before them? I think the answer to that depends on the "level" of the spectators themselves. The more "entendido" they are, the more credence should be given to their opinions. The level of sophistication of the audience at a first class ring such as Madrid, Sevilla and Bilbao is certainly high. Therefore their opinions should not be taken lightly. Of course, there may be a difference of opinion, even among the "entendidos", but when there is almost unanimity, then that should be regarded seriously.

The tremendous bronca given Matias Gonzalez when he denied the second ear to El Juli with his second bull of Garcigrande is not to be dismissed lightly. There are those who did not like how El Juli handled the suerte suprema, undoubtedly, including Sr. Matias. And of course the rules give him the right to judge the awarding of the second ear. Still, the "entendidos" of Bilbao were almost unanimous in their opinion.

But, more importantly, los toros del frio de Bañuelos were a catastrophe and the Bilbainos made themselves heard. Why Matias did not send them back to the corales remains a mystery. With that corrida and some other poor bulls through the week, the image of the toro of Bilbao took a beating.

The opinion of the Bilbao public, one of the most knowledgeable in all of Spain, carries a very large weight. The entendidos should not be ignored!

PS: I would like to thank Don Antonio Fernandez Casado, Javier Molero, Leopoldo Sanchez Gil, Pedro Mari Azofra, Asier Guezuraga, Maria Eugenia and Diana Webb for their support of the Club Taurino of New York. With their help Semana Grande of Bilbao was a wonderful experience as always.

Club Taurino de París

Corridas Generales de Bilbao 2015: altos y bajos y un reto que afrontar

Jean-Pierre Hédoin
Presidente del Club Taurino de París
Traducido por Araceli Guillaume

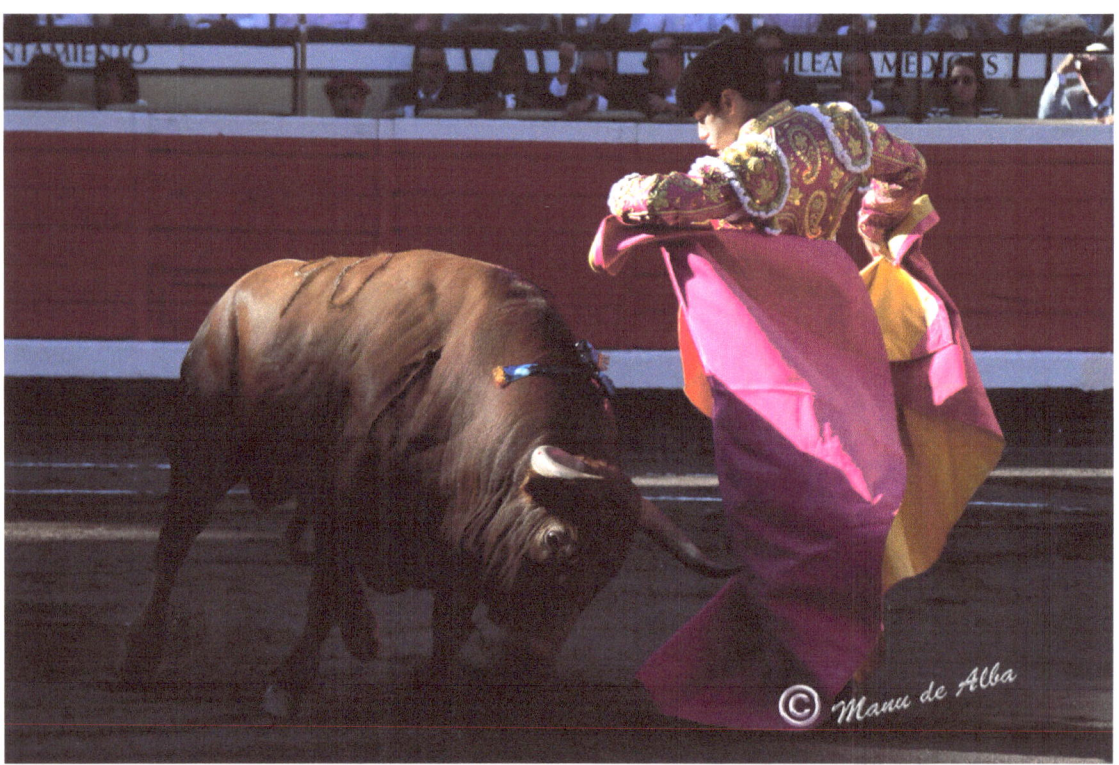

Desde hace muchos años, cincuenta o incluso más para algunos, la cita de Bilbao es un acontecimiento mayúsculo e ineludible para buen número de socios - entre 25 y 30 - del Club Taurino de París que cada año en agosto se reúnen a la salida de los toros para intercambiar impresiones y compartir cena. Este apego fiel no se debe a las vacaciones estivales ni a la proximidad de la frontera sino que tiene como razón de ser la experiencia de la importancia taurina de lo que acontece en el ruedo de Vista Alegre y también la riqueza del ambiente taurino generado por las corridas generales. Después de Sevilla y Madrid, Bilbao sigue siendo el tercer momento álgido de la temporada. Además, el talento particular del aficionado bilbaíno para analizar y juzgar con precisión y rigor toros y toreo coincide plenamente con la dimensión racional de la afición francesa.

Al cabo de la edición de 2015, cuando la tormenta aportaba las únicas gotas de lluvia de toda la semana, el balance que establecían colectivamente los amigos del Club esbozaba un cuadro contrastado, dominado por las potentes luces de momentos memorables pero también empañado por algunas sombras.

En el capítulo de las luces, se subrayaron ante todo las tres que encendieron toreros de muy distinto estatus, aunque los tres vistieran de grana y oro: la que fue producto de la precoz maestría del joven peruano Andrés Roca Rey el cual, gracias a su toreo largo, a su aguante y a la claridad de ideas, cortó tres orejas a los novillos de El Parralejo; la luz polícroma de la faena intensa, técnica y creativa de "El Juli" ante el quinto de Garcigrande, asociando sucesivamente

> "En Bilbao, como en Sevilla o Madrid, el público evoluciona; desea asistir a un espectáculo atractivo"

toreo largo, toreo relajado de mano baja y toreo de cercanías en una especie de afirmación de su personalidad y entrega antes de una estocada imperfecta; y finalmente, aquella, deslumbrante en su verdad, surgida del toreo centrado, reunido, sencillo y puro de Diego Urdiales ante el excelente cuarto toro de Alcurrucén, en una tarde en la que la salida triunfal a hombros fue recompensa ampliamente merecida por la autenticidad del hombre y de su concepto.

Como complemento de estos tres momentos, todos ellos susceptibles de salida en triunfo, se mencionaron otras luces: la del temple mágico del maestro Ponce que tan bien sabe apreciar Vista Alegre, la de la disposición y el sitio de jóvenes valores como Juan de Álamo ante Malvarroso de Puerto de San Lorenzo – uno de los toros más encastados de la semana – o como José Garrido capaz de imponerse al lote menos favorable de la buena corrida de Jandilla.

En el capítulo de las sombras, se pusieron de relieve tres en particular. La primera, entre lotes muy variados con media docena de toros de nota, fue la de dos petardos ganaderos: el que se debió a la falta de fuerza y de celo de los toros de Juan Pedro Domecq, ya denunciados el 24 de agosto de 2012, a su vuelta a Bilbao 16 años después de otro lote sin fuerza, y el de los toros de Antonio Bañuelos que se presentaba en Bilbao con una corrida que no tenía ni el trapío ni el fondo para tal compromiso. En el transcurso de estas dos corridas, varios toros merecieron ser sustituidos pero, en esta edición 2015, el presidente prefirió no sacar ningún pañuelo verde.

También es de notar la sombra generada por el desfase entre las decisiones del presidente y la sensibilidad del público presente en la plaza. Si la exigencia del presidente y la constancia rigurosa de sus criterios – que con razón asigna a la ejecución de la estocada un papel determinante – son muy respetables y contribuyen a perennizar el prestigio de la plaza, se abren no obstante interrogantes cuando la aplicación de estos criterios choca tan frontalmente con las emociones vividas por el público y desemboca en 2015 en un idéntico balance de trofeos para "El Juli" y Paco Ureña.

Sin embargo, la sombra mayúscula fue la producida por el gran número de localidades vacías y por el daño que causan a Bilbao y a la Fiesta en general, en las imágenes retransmitidas por televisión, esos amplios espacios en azul bilbao. No obstante el cambio de fechas, Vista Alegre no registró ningún lleno, pese a la buena entrada del miércoles y del jueves con carteles de figuras. La ocupación global fue de algo más de 50% (53% según los datos de la Junta Administrativa). Alegar el buen tiempo y la competencia de varios partidos de fútbol parece particularmente ilusorio. Más allá de la crisis económica y de la crisis de afición a los toros, conviene sin duda tomar en consideración una política de precios que, para el aficionado, hace de Bilbao una de las plazas más caras de España. Así, en 2015, por el mismo tipo de localidad, una entrada en Bilbao cuesta 86% más que en Madrid, 40% más que en Málaga y 17% más que en Sevilla.

Sin ceder a la problemática que opone en vano a los defensores del Bilbao eterno, fiel a sus tradiciones, que asocia en el cartel de 2015 San Antón y el Guggeheim, los nostálgicos que deploran la desaparición del "Toro de Bilbao" y la aparición de un público "pañuelero" ávido de trofeos, una de las lecciones de las corridas generales de 2015 hace de la reconquista del público un objetivo prioritario. En Bilbao, como en Sevilla o Madrid, el público evoluciona; desea asistir a un espectáculo atractivo, que asocie las emociones de la lidia, el placer estético y la alegría festiva. Prefiere espontáneamente el toro del tercer tercio y se centra más en la faena de muleta que en la ejecución de la suerte de varas o en la rectitud de la estocada.

Claro está que hay que formarlo pero primero de todo hay que permitirle salir contento de la plaza, con ganas de volver y de llevar gente. Conquistar al público es al mismo tiempo llevarlo a la plaza y contribuir a formar su criterio. Una política de precios accesibles, una atención hacia la autenticidad de las emociones vividas por el público más allá del apego a algunos criterios formales y la promoción de una cultura taurina exigente y abierta a las evoluciones constituyen otras tantas pistas para afrontar ese reto.

La afición bilbaína, su gran tradición y sus notables instituciones, tiene capacidad para responder al desafío y los socios del Club Taurino de París seguirán fieles a la cita de Bilbao, con la certeza de vivir allí, como ha ocurrido este año, momentos memorables, en un Vista Alegre más lleno, más vivo, garantía de futuras ediciones de las Corridas Generales.

Corridas générales 2015 : des hauts, des bas et un défi à relever

Jean-Pierre Hédoin
President du Club Taurinne de Paris

Depuis de longues années, cinquante ans voire plus pour certains, le rendez-vous de Bilbao constitue un événement majeur et incontournable pour nombre de membres du Club Taurin de Paris qui, chaque mois d'août, se retrouvent entre 25 et 30 pour échanger leurs impressions à l'issue de chaque corrida et partager un repas amical. Cet attachement fidèle ne tient pas à la période de congé ou à la proximité de la frontière mais se fonde sur l'expérience de l'importance taurine de ce qui se passe sur la piste de Vista Alegre ainsi que sur la richesse de l'animation taurine qui entoure le déroulement des corridas générales. Après Séville et Madrid, Bilbao demeure le troisième temps majeur de la saison et le talent particulier de son afición pour analyser et juger avec précision et rigueur toros et toreo fait écho immédiatement à la dimension rationnelle de l'afición française.

Au terme de l'édition 2015, alors que l'orage apportait les seules gouttes de pluie de toute la semaine, le bilan dressé collectivement par les amis du Club dessinait un tableau contrasté, dominé par les fortes lumières de moments mémorables mais également entaché que quelques ombres.

Au titre des lumières, furent d'abord soulignées les trois allumées par des toreros, de statut fort distincts mais tous vêtus de grana y oro : celle née de la précoce maestría du jeune péruvien Andrés Roca Rey qui grâce à son toreo largo, à sa quiétude et la clarté de sa vision a coupé trois oreilles à des novillos de El Parralejo ; celle polychrome de la faena intense, technique et créative de « El Juli » devant le 5ème Garcigrande, associant successivement le toreo long, le toreo bas et relâché et le toreo de proximité en une sorte d'affirmation de sa personnalité et de son engagement, avant un coup d'épée imparfait ; celle enfin, éclatante dans sa vérité, née du toreo centré, réuni, simple et pur réalisée par Diego Urdiales, devant le très bon 4ème Alcurrucen, en une journée où la sortie en triomphe vint constituer une récompense largement méritée pour l'authenticité de l'homme et de sa tauromachie.

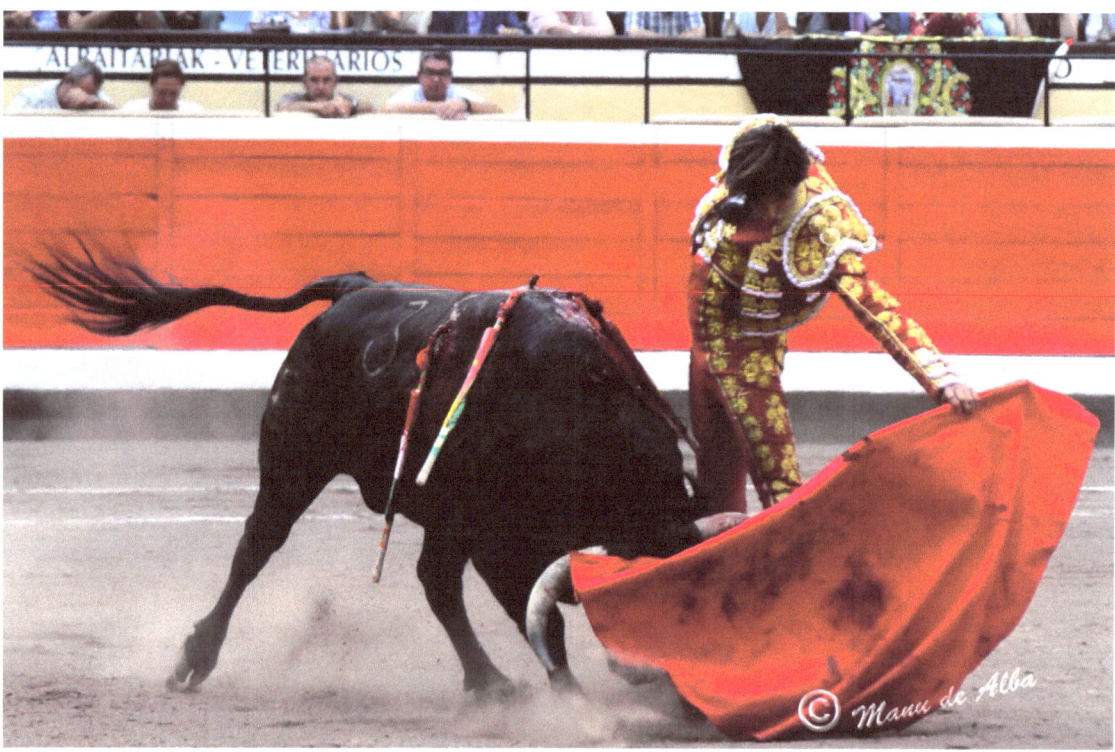

Corridas generales 2015

Análisis

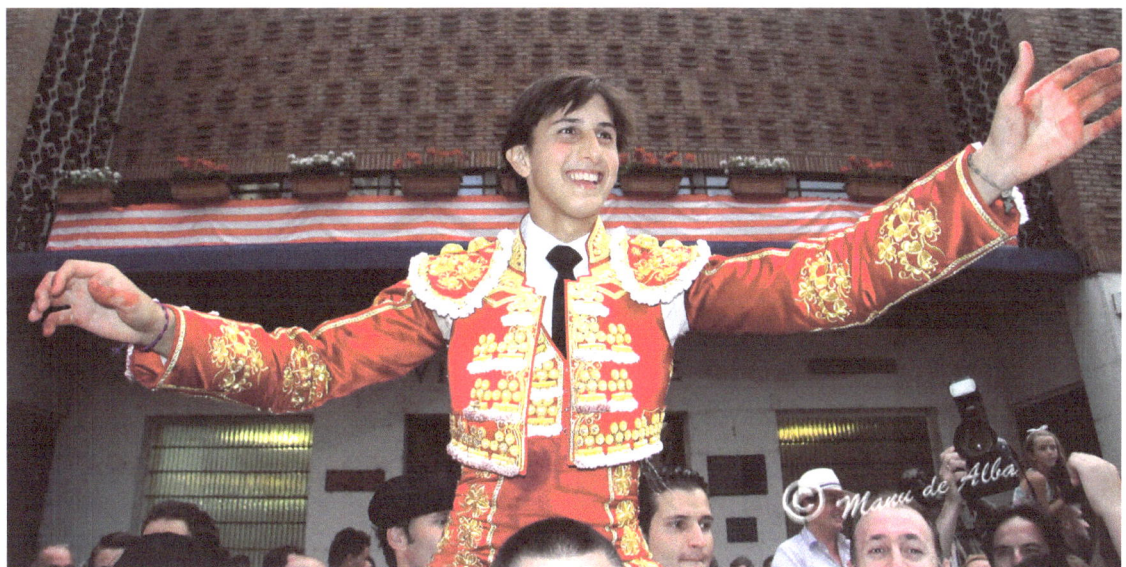

En complément de ces trois moments relevant tous de la sortie en triomphe, furent mentionnées d'autres lumières : celle du temple magique du maestro Ponce que Vista Alegre sait si justement apprécier, celle de l'engagement de jeunes valeurs comme « Juan del Alamo » devant « Malvarroso » du Puerto de San Lorenzo - un des toros le plus encasté de la semaine - ou comme « José Garrido » s'imposant malgré le lot le moins favorable de la bonne corrida de Jandilla.

Au titre des ombres, trois principales furent identifiées. Tout d'abord, dans un bétail fort varié et comportant une demi-douzaine d'exemplaire notables, deux « petardos ganaderos » : celui dû à la faiblesse et à la mollesse des toros de Juan Pedro Domecq, déjà dénoncées le 24 août 2012, lors de leur retour à Bilbao 16 ans après un autre lot dépourvu de force, puis celui des produits de Antonio Bañuelos qui se présentait en corrida à Bilbao avec des animaux qui n'avaient ni l'apparence, ni le fond nécessaire à un tel rendez-vous. Au cours de ces deux corridas plusieurs toros auraient mérité d'être remplacés mais en cette édition 2015 le président a choisi de ne sortir aucun mouchoir vert.

Ensuite, l'ombre engendrée par le décalage entre les décisions du président et la sensibilité du public présent. Si l'exigence du président et sa constance ferme dans ses critères – qui maintiennent avec raison une place majeure à l'exécution de l'estocade - sont fort respectables et contribuent au maintien du prestige des arènes, il convient de s'interroger quand l'application de ces critères entre en si patente contradiction avec les émotions vécues par le public et aboutit au fait que, en cette édition 2015, « El Juli » et Paco Ureña obtiennent un bilan identique en matière de trophées.

Enfin, ombre majeure, celle née de l'importance des sièges vides et du mal que font à Bilbao et à la fiesta en général ces vastes plages de bleu Bilbao sur les images retransmises par la télévision. En dépit du décalage des dates, Vista Alegre n'a affiché aucun plein malgré les belles entrées du mercredi et du jeudi pour les affiches de vedettes et présente un taux global de couverture à peine supérieur à 50

% (53 % selon les données de la Junta). Invoquer le beau temps et la concurrence de plusieurs rencontres de football apparaît partiellement illusoire, Par-delà la crise économique et la crise d'afición, il convient sans doute de prendre en considération une politique de prix qui, pour l'aficionado, fait de Bilbao une des arènes les plus chères d'Espagne. Ainsi, en 2015, pour le même type de place, une entrée à Bilbao coûte 86 % de plus qu'à Madrid, 40 % de plus qu'à Málaga et 17 % de plus que Séville.

Sans céder à la problématique qui oppose vainement les tenants du Bilbao éternel, fidèle à ses traditions et associant, comme dans l'affiche 2015 San Anton au Guggenheim, les nostalgiques qui déplorent la disparition du « toro de Bilbao » et l'apparition d'un public pañuelero et avide de trophées, une des leçons des corridas générales 2015 fait de la reconquête du public un enjeu prioritaire. A Bilbao, comme à Séville et à Madrid, le public évolue, il souhaite assister à un spectacle attractif, associant émotions du combat, plaisirs esthétiques et joies de la fête, il préfère spontanément le toro de 3ème tiers et se centre davantage sur la faena de muleta que sur l'exécution des piques ou la rectitude de l'estocade. Certes, il convient de le former, mais d'abord il faut lui permettre de sortir content de la plaza avec l'envie d'y retourner et d'y inviter d'autres. Reconquérir le public c'est à la fois lui faire prendre ou reprendre le chemin des arènes et contribuer à former son jugement. Une politique de prix accessibles, une attention portée à l'authenticité des émotions vécues par le public par-delà l'attachement à quelques critères formels et la promotion d'une culture taurine exigeante et ouverte aux évolutions constituent autant de pistes pour répondre à ce défi.

L'afición bilbaína, sa grande tradition et ses institutions remarquables, sont en capacité de relever un tel défi et les membres de Club taurin de Paris se montreront fidèles au rendez –vous de Bilbao, certains d'y vivre, comme cette année, de moments mémorables, dans un Vista Alegre encore mieux garni, plus vivant et garantissant les éditions futures des corridas générales.

Crónicas al Toro más Bravo

Vista Alegretik zabal
Txuliatzailearen lotsa

Gotzon Lobera
Deia idatzia
2015 eko abuztuaren 26a, azteazkena

Sarritan egiten da berba txuliatzailearen lotsaren gainean. Bada, eduki ditugu Vista Alegren eredu horren hiru ale. Nork bere neurrian eta gaitasunen arabera, baina hiruek irabazi dute patrikaratu dutena. Juan José Padillak (El Ciclón de Jerezek) txuliatzeko duen era ez da gehien gustatzen zaidana; betiere, onartu behar dut berak barruan daukan guztia ematen duela zezen guztien aurrean. Zezen biak jaso ditu belauniko, beronika ederrak egin dizkie, zezen-ziriak bikain ipini, berak dakien moduan, beharbada, apaingarri gehiegirekin eta zezenengandik urrun, baina bikain. Arratsaldeko laugarrenari faena bikaina egin dio, baina ezpatada jausiak kendu dio belarria kapote eta muletarekin egindako lan ederrari. Dena den, prestutasun osoko txuliatzailea. Manuel Jesús Cidek (El Cidek) denetarik eskaini digu: arratsaldeko bigarrenarekin ez du asmatu, ez dio zezenari neurririk hartu, ezin izan dio pase bat ere ganoraz eman, ahaleginak egin ditu baina. Alferrik, bai, baina sakela betetzera bakarrik etorri ez dela argi laga digu arratsaldeko bosgarrenarekin. Beronika dotoreak, tradizionalak, kanonek agindu legezkoak; muletarekin egin du faena ederra. Sevillako txuliatzailearen estiloa eskola zaharrekoa da, dotorea, galanta, eta hiltzerako lantzean dohaina dauka, bada, hori guztia batera suertatu da, belarri bat mozteko zezenari. José Garrido badajoztarra izan da hirukoteko gazteena (21 urtekoa). Badiote aukerak bakanak direla, eta horiek ustiatu behar direla; eta Olivenzako zezenketari gazteak hori egin du lehenengo unetik. Kitea egin dio El Ciden lehenengo zezenari, bai eta bigarrenari ere. Horretaz gainera, arratsaldeko hirugarrenari faena bikaina egin dio, nahiz eta zezenak burukadak jaurti behin eta berriz. Zezena belauniko hartu eta pase-sorta ederra eskaini du; ondorik, oinak lurrari josirik, muleta-lan eder-ederra egin du, eta belarri bat moztu dio. Hiru zezenketariei agur eta ohore!

Last but not least. Ferretero, El Cidek txuliatu duen bigarren zezenari zezentokiko bira eskaini dio Vista Alegrek omenaldi legez. Zezenaren ona! Benetan egoki suertatu zaio txuliatzaileari, eta honek jakin izan du zezenak barruan zeroan onena agerraraztea.

Horrelako gehiago etorriko al da!
Agur eta ohore Ferreterori!

Desde Vista Alegre a todos los vientos
Vergüenza torera

Gotzon Loberak. Crítico de Deia
Miércoles, 26 de agosto de 2015
Traducido por Santiago Iriarte

A menudo, se habla de vergüenza torera. Pues, resulta que tres de esos modelos han visitado Vista Alegre. Cada uno con su nivel y capacidad, pero los tres se han hecho acreedores de lo que se han llevado a la faltriquera. La manera de torear de Juan José Padilla (El Ciclón de Jerez) no es la que más me gusta; pero tengo que reconocer que delante de todos los toros, se vacía de lo que lleva en su interior. Ha recibido de rodillas a los dos toros, les ha enjaretado hermosas verónicas, se ha lucido en banderillas como es habitual en él, aunque, quizás, no se ha adornado tanto y ha estado con cierta lejanía del toro, pero de forma sobresaliente. Ha realizado una buena faena y de interés al cuarto de la tarde, pero la estocada caída le ha privado de la oreja ganada con el capote y muleta. De todas formas, un torero honrado a carta cabal. Manuel Jesús (El Cid) nos ha ofrecido de todo: no ha estado acertado con el segundo de la tarde, no le ha cogido la distancia al toro, a pesar de sus intentos, no le ha podido dar ni un pase con garbo. En cambio, en el quinto de la tarde, ha dejado claro que no ha venido solamente a llenarse los bolsillos. Elegantes verónicas, tradicionales como mandan los cánones; la faena de muleta ha sido brillante. Se han dado todas las circunstancias para cortar la oreja al toro: han confluido la antigua escuela taurina sevillana, elegante y guapa a la que pertenece, con su don natural en la suerte de matar. El pacense José Garrido, con sus veintiún años, ha sido el actuante más joven de los tres. Dicen que las oportunidades que se presentan son escasas y que hay que saber aprovecharlas; y eso es precisamente lo que ha hecho el joven torero de Olivenza, desde el primer momento. Ha ejercitado el derecho de los quites con los dos toros de El Cid. Además, ha realizado una excelente faena al tercero de la tarde, a pesar de que el toro lanzaba cabezadas una y otra vez. Ha ofrecido una buena serie de pases recibiendo al toro de rodillas; a continuación, fijando los pies en la arena, ha realizado una muy buena faena de muleta y ha cortado una oreja. Ave y honor a los tres matadores !!!

"Last but not least, Ferretero", al segundo toro que ha toreado El Cid, Vista Alegre le ha ofrecido la vuelta al ruedo como homenaje. El torero ha sido agraciado con un toro extraordinario del que éste ha sabido sacar lo mejor que llevaba dentro.

Queremos más de lo mismo !!!
AVE Y HONOR A FERRETERO !!!

Crónicas al Toro más Bravo

Apuesten a ganador por José Garrido

Zocato
Crítico de "Sud Ouest"
Traducido por Ellen Dulau

Juan José Padilla: saludos y vuelta.

Manuel Jesus el "Cid": silencio y oreja.

José Garrido: oreja y ovación.

Vuelta al ruedo al soberbio 4º toro, de nombre "Ferretero" nº 33, 511kg, nacido en diciembre 2012; ovacionado el último picador Aitor Sánchez.

Seis toros de **Borja Domecq "Jandilla"** (de 511 a 583Kg), de tipo ligero y astifinos. Doce varas. Excelentes el 1º y 2º, superiores, 3º y 4º.

De tres temporadas a esta parte, si se ha perdido usted el comienzo de las películas de Padilla (color pulpa de sangría y oro), no lo lamente. Más de lo mismo. Frente a unos toros desangrados como pollos, encandila a las marujas con su show en banderillas, algo oxidado, concluido con su típico par al violín. Le sigue un batiburrillo de muletazos para la galería.

Le tocó en suerte y por suerte ese cuarto Jandilla, una verdadera máquina de embestir, el hocico surcando la arena, ahí sí que logró gustar a sus fans el torero ciclónico de Jerez, pero la afición en cambio lo que saboreaba eran las embestidas extraordinarias y repetidas de "Ferretero" que, según mi erudito vecino de localidad, "se hizo él mismito la faena". Al final un mete y saca y otra lejos del sitio ideal.

Siete años han pasado y mucha agua ha corrido por el río Nervión desde su éxito en esta misma arena frente a seis Victorinos en solitario y el Cid sigue desgranando su miseria como una momia expuesta en una feria barata. Incapaz de ligar dos pases sin fijar los talones en la arena, el sevillano echa el paso atrás en cuanto inicia un arranque de pase. En cuanto a juego de piernas y claqué, igual que Fred Astaire, oiga, pero en más lento …

Su segundo le ofrece al Cid (color túnel y oro) un temple, una suavidad y una nobleza inauditos. En el tiempo efímero de un natural, el Cid parece reencontrarse con el recuerdo de aquellas tardes gloriosas, pero sin embargo en esta faena, como lo habrán comprendido ustedes, nunca llegó a mancharse el traje.

Una oreja de esta preciosa golosina con pezuñas fue el regalo para una estocada en su sitio.

Recibido con aplausos por su novillada triunfal en solitario del pasado año, J.Garrido (color violetas imperiales de Luis Mariano / Carmen Sevilla y oro) sale a saludar al tercio. A pesar de sus escasos cinco meses de alternativa en Sevilla, el 22 de abril de 2015 y de su escasa suerte con el lote, Garrido ha dominado en la corrida por su valor, su decisión, y su voluntad para forjarse una carrera de torero tanto clásico como valiente.

Con naturales birlados a sus dos toros, al ras de las femorales, el primero de testuz descompuesta, el segundo estático desde el primer minuto de la faena, José entregó su alma entre los dos pitones antes de fulminarlos.

Sigan ustedes a este chaval y ya verán qué alegrías y felicidad les procurará su joven e inmensa torería.

Premios taurinos Club Cocherito
LV Trofeo al 'Toro más Bravo'

"Ferretero" de Jandilla

El toro de nombre "Ferretero", de la ganadería de Jandilla, que se lidió el 25 de agosto, en cuarto lugar, por el diestro Juan José Padilla, fue elegido como el Toro más Bravo de la Feria 2015 y por tanto, acreedor del premio que otorga el Club Cocherito de Bilbao.

El jurado estuvo compuesto por Eduardo Perales, como presidente; Sabino Gutiérrez como secretario, y los vocales Enrique Villegas, Iratxe Etxebarria, José María San Vicente, Isabel Lipperheide, Álvaro Suso, Manu de Alba, Iñigo Martín Apoita, Diego de la Rica y Pablo Amayra.

A sus votos se sumaron los de los aficionados que participaron aportando su opinión en la urna colocada al efecto en el Salón en que tuvieron lugar los coloquios taurinos.

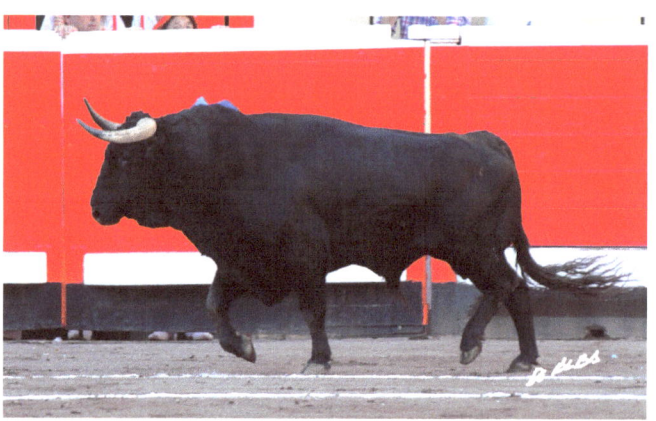

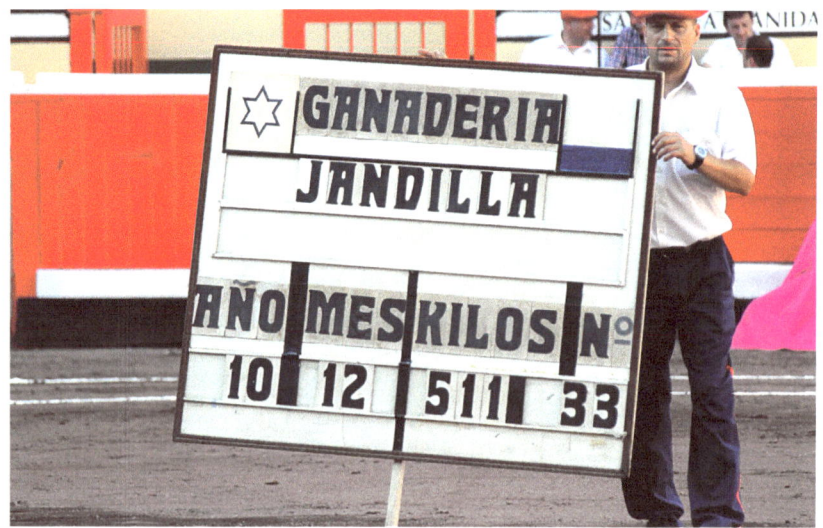

Corridas generales 2015

Premios

I Edición 'Mejor Crítica Taurina'

Corridas Generales de Bilbao

Matías en su sitio y la estocada de El Juli allá abajo

Defender la seriedad de Vista Alegre cuesta aguantar improperios de un público de plaza turística

Publicada en el diario
MARCA. por Carlos Ilián el 27/08/15

Plaza de Vista Alegre. Sexta corrida. Más de tres cuartos de entrada.

Toros: Toros de GARCIGRANDE/HERNÁNDEZ, desiguales de presentación, de poca fuerza y embestida dócil.

Toreros

ENRIQUE PONCE: de azul y oro. Estocada caída (una oreja). Media estocada trasera y dos descabellos (saludos con protestas).

EL JULI: de cardenal y oro. Estocada caída (una oreja). Bajonazo trasero. Un aviso (una oreja y dos vueltas).

MIGUEL ÁNGEL PERERA: de obispo y oro. Estocada desprendida (saludos). Tres pinchazos y estocada corta. Un aviso (palmas).

Carlos Ilián

Mantener el prestigio de la plaza de Bilbao, cuando el público tiene el nivel de Benidorm, es muy cuesta arriba. Precisamente ese es el mérito, desde hace muchos y afortunados años, del presidente de esta plaza, señor Matías González, el cual cada año tiene que tragarse todo tipo de broncas e insultos por su estricto cumplimiento de la seriedad que se le supone a esta plaza. Ayer soportó estoicamente una catarata de improperios porque no concedió la segunda oreja a El Juli en el quinto toro al entender que aquel bajonazo trasero que ejecutó el torero invalidaba ese segundo trofeo, que además abre la puerta grande. Sí señor, así le duela a todos los taurinitos que ahora escriben de toros en los portales, eso es tener criterio y saber guardar el tesoro de la seriedad.

Y bajando al ruedo, El Juli, excepto el bajonazo, estuvo muy por encima del borrego de Garcigrande, al que metió una y mil veces en la muleta, al que mareó por aquí y por allá y al que en algunos momentos sometió en derechazos y naturales enormes. Faena muy importante...sin toro. Esta faena al toro del Puerto o al de Jandilla de estos días merecería un marco. Pero lo que hizo con la infame borrega de Garcigrande el elogio debe quedar en su justa medida. Las campanas al vuelo, para otro día. Cortó otra oreja en el segundo por una faena larguísima, sin historia.

Enrique Ponce abusó con deleite de la primera borrega en muletazos relajados. Mató en los bajos y hubo la orejita del público, un público que como decía aquel bilbaino de pro, mi recordado Manolo Taramona, cada vez se parece más al de Nueva Andalucía. Luego Ponce nada pudo con el cabestro que salió en cuarto lugar. Miguel Ángel Perera, con un lote descastado, toreó en línea al tercero y se aburrió de intentarlo con el sexto.

I Edición 'Mejor Fotografía'

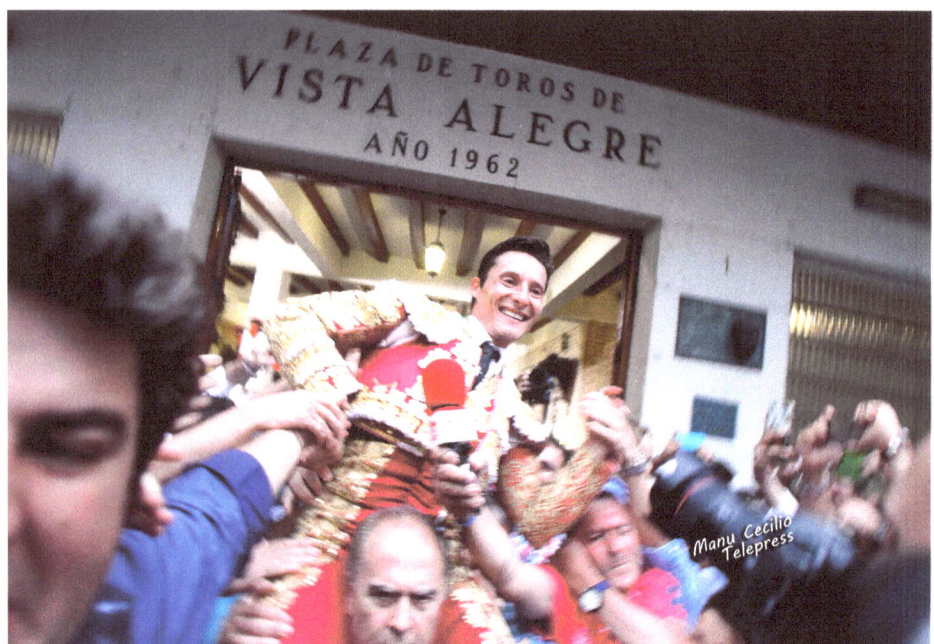

Os presentamos la foto ganadora en la I edición del Premio Taurino a la Mejor Fotografía de las Corridas Generales.

Su autor es Manu Cecilio, fotógrafo de la agencia Telepress, e hijo del gran Manu Cecilio.

Según el jurado, la imagen de la salida a hombros por la puerta grande de Vista Alegre ilustra la alegría compartida de los aficionados, al ver salir en triunfo a un torero, en este caso a un exultante Diego Urdiales.

V Concurso literario 'Mejor Relato'

Ganadora del quinto concurso literario
Marta Mª García Sánchez recogió el galardón

La salmantina Marta Mª García Sánchez, que resultara ganadora del quinto Concurso de Narrativa "Cocherito de Bilbao" por su obra "El Toro Soñado", recibió el premio correspondiente durante la Semana Grande bilbaína. El jurado tuvo muy en cuenta el "corte intimista y aliento poético de la obra ejecutada con estilo sobrio y buen pulso narrativo".

Licenciada en Ciencias de la Información y en Comunicación Audiovisual, Marta Mª ha trabajado en diversos medios de información. Como escritora, ha obtenido el primer premio en el "Luis Pastrana" de relatos de la Semana Santa de León (2008), en el de Narrativa sobre la Mujer, de Ciudad Real (2008) y en el Certamen Taurino de Narración Corta "Feliz Rodríguez", de Santander (2010).

Actividades culturales taurinas
1º Feria Internacional de Literatura Taurina

Literatura Taurina. Puerta abierta a la sociedad

Asier Guezuraga

En una de las principales innovaciones lanzadas desde la Junta Directiva de nuestro Club, los salones del Hotel Carlton albergaron este año la I Feria de Literatura Taurina. El objetivo radicaba en, además de extender el periodo de confraternización entre aficionados más allá del estricto tiempo de los coloquios, mostrar que, aún en nuestros tiempos, existen autores que, tomando como referencia la tauromaquia, tratan de emular a aquellos que, como Bergamín o García Lorca, la equipararon con las más bellas artes.

Para ello, el Club Cocherito cedió su estrado, en una iniciativa que por su éxito será reeditada en la semana grande de 2016, a aquellos autores con novedades editoriales, que en ocasiones se hicieron acompañar de los protagonistas de sus obras, como fueron los maestros Enrique Ponce y Diego Urdiales, rompiendo el primero, para el disfrute de los aficionados cocheristas, el recogimiento matinal que suele acostumbrar los días en los que hace el paseíllo en nuestro gris albero.

Así, a la hora del apartado, inmediatamente después del exitoso curso de introducción a la tauromaquia impartido por José Luis Ramón, distintos autores nos introdujeron en el interior de sus obras, mostrándonos el resultado de muchas horas de esfuerzo y dedicación. Con temas diversos, desde el toro en el campo bravo, a las suertes de la lidia, o, como se ha señalado con anterioridad, el detallado repaso a la carrera de distintos maestros, se pudo constatar que el pulso de la literatura taurina sigue firme, alimentado principalmente por el motor de pequeños autores y editoriales modestas pero ambiciosas, que alimentan desde su propia ilusión la de los aficionados, a los que nos permiten combatir el ayuno taurino que se nos impone durante ese duro invierno, hasta que las primeras ferias de la temporada asoman allá por el mes de febrero.

La presentación de las obras nos permitió comprobar que el planeta de los toros cuenta, entre otras muchas, abierta la puerta de la literatura taurina como el puente adecuado para que la sociedad civil pueda percibir que la grandeza de nuestra fiesta trasciende más allá de la plaza, desparramándose hacia las más variadas disciplinas artísticas entre las que se encuentra, con letras de oro, la literaria.

1. Carlos Abella
2. Javier Viar
3. Alain Bonijol
4. José Luis Ramón
5. Enrique Ponce y Paco Delgado

Curso de Introducción a la Tauromaquia

Las suertes del toreo, en Bilbao

José Luis Ramón
Director de la revista "6 Toros 6"

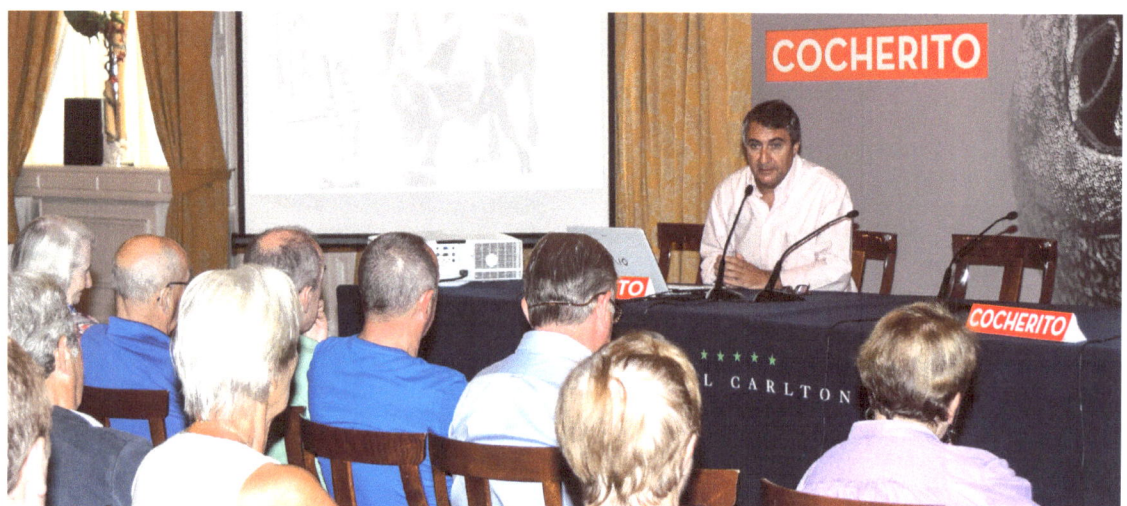

Tener la ocasión de hablar de manera calmada de toros siempre es un placer. Y lo es mucho más si se tiene la oportunidad de formar parte de un ambicioso programa de actividades taurino-culturales, como el que el centenario y prestigioso Club Cocherito de Bilbao organizó durante las pasadas Corridas Generales.

Dentro de las numerosas actividades programadas por el Cocherito en el hotel Carlton (coloquios, presentaciones de libros, charlas en radio...), convertido durante esa semana de agosto en el auténtico centro difusor mundial de la cultura taurina, se me encomendó una tarea grata: impartir un Curso de introducción a la Tauromaquia. El término "introducción" ya explica por sí solo el objetivo del Curso y hacia qué tipo de aficionados iba dirigido.

Planteado el Curso como una presentación y al tiempo, una auténtica indagación en las Suertes del Toreo, el objetivo era ambicioso: mostrar muchas imágenes de lances y pases, hacer ver la maravillosa variedad del toreo, hablar de la historia de la Tauromaquia, nombrar a numerosos toreros y explicar conceptos de la técnica y la estética del toreo.

Este es el programa de la asignatura que imparto desde hace ya tres lustros en el Curso de Periodismo Taurino de la Universidad Complutense de Madrid, y el mismo tema del que he hablado en diferentes peñas, clubes y asociaciones taurinas de España y de fuera de España. Sin embargo, el de Bilbao tenía una diferencia sustancial que le convertía en un reto apasionante: si en Madrid y en Nueva York, si en Almería y en París, si en Toledo y Londres, por sólo nombrar algunos lugares, al auditorio se le presumía previamente aficionado y convencido (con independencia de su mayor o menor grado de conocimiento), el Curso del hotel Carlton era abierto a todo tipo de espectadores, no necesariamente vinculados con el Cocherito ni tampoco con la Fiesta.

En este sentido debo afirmar que me sorprendió de manera muy agradable la presencia de espectadores extranjeros, que acudieron día tras día a la charla, puntuales en su cita con la información y el conocimiento. E igualmente me agradó la asistencia de algunos aficionados jóvenes y bien formados. Todos ellos dieron sentido a las charlas con sus numerosas preguntas, y entre todos pudimos repasar el apasionante mundo de las Suertes del Toreo contemplando cerca de 250 imágenes, que fueron analizadas, explicadas y visionadas con la atención que se merecían. Si al finalizar el Curso los asistentes se llevaron la impresión de que, además de lo que solemos ver en una plaza de toros, hay un mundo amplio de lances y pases no explotado ni explorado por los toreros, un mundo que bebe de la historia del toreo y que muy bien puede proyectarse hacia el futuro, entonces podríamos decir que misión cumplida. Y si además los asistentes se quedaron con las ganas de ver y escuchar hablar sobre otras 250 suertes –como alguno me lo dijo personalmente–, entonces podríamos considerar que la iniciativa del Cocherito fue todo un éxito. Uno más de los muchos logrados por un Club con tanta solera que trabaja de manera desinteresada por el futuro de la fiesta de los toros. Un Club que hunde sus raíces en el pasado y que, no conformándose con eso, encara con ilusión el presente y apuesta con decisión por el futuro. Y ahí encaja a la perfección el Curso de introducción a la Tauromaquia que tuve el placer de impartir durante las pasadas Corridas Generales.

Coloquios y tertulias culturales

"Toros y cultura"

por Eva Domaika
Directora de Contenidos Regional de Euskadi de Radio Bilbao "SER"

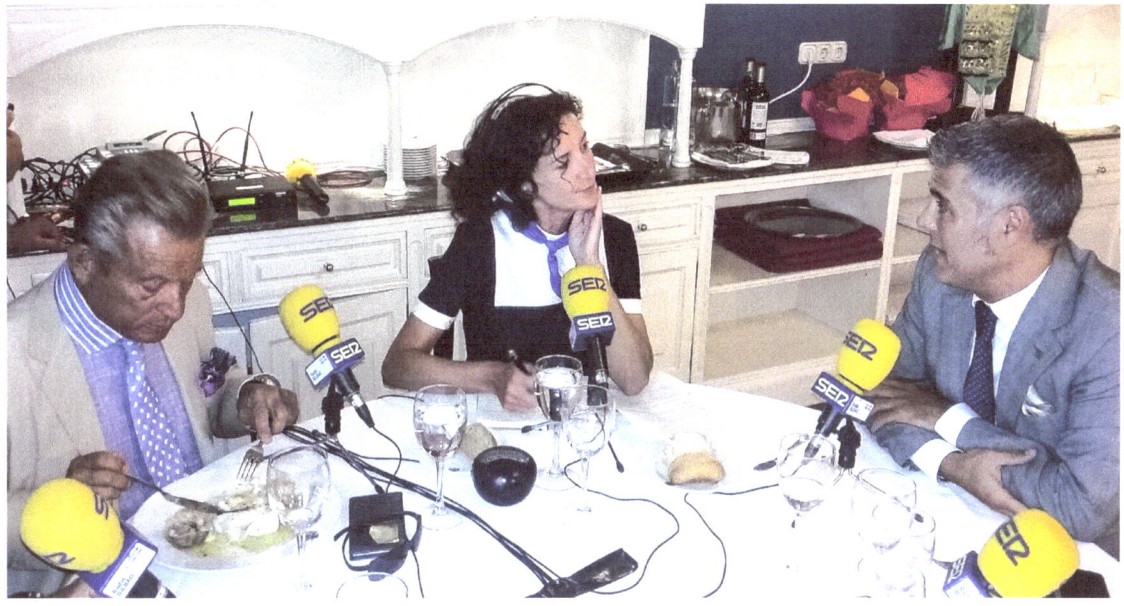

1. Javier de Juana, Eva Domaika, Ibon López Ileaña
2. José Luis Ramón, Laura del Rey, Eva Domaika, Francis Wolff y Begoña Cava

"Los toros son mucho más que ir dos horas a Vista Alegre". Esta convicción del presidente del Cocherito fue el origen de las tertulias culturales que retransmitió Radio Bilbao en Aste Nagusia. Yo, que me encargué de moderarlas, soy el paradigma de la persona que Fernández Casado quería seducir con ellas: alguien que no suele ir a las Plazas de toros, pero con curiosidad e inquietud cultural.

Con ese objetivo, cada tarde, desde la taberna taurina del Club Cocherito en el hotel Carlton, abrí los ojos intentando descubrir y transmitir la influencia en nuestra cultura del mundo del toro a una audiencia taurina y no taurina. Y la encontré por doquier. En expresiones habituales, como "atarse los machos"; en las manoletinas, hombreras y toreras de mi armario; en los desfiles de los prestigiosos Lacroix, Armani, Ralph Lauren, Balenciaga, Galiano; en el vestuario de iconos del pop, como Madonna. Encontré al toro en la música, desde la más popular, como las txarangas o los pasodobles, a la "Canción del Toreador" de la ópera 'Carmen', sin olvidarme de Sabina o Calamaro. Un fotógrafo me habló de la plasticidad del toro, que sabe de su fotogenia, y entendí por qué Goya, Picasso, Dalí, Botero o el

> "...los toros es la fiesta más culta que hay en el mundo"

eibarrés Zuloaga se obsesionaron con él. Igual que inspiró grandes obras literarias, como 'Sangre y arena' de Blasco Ibáñez, y a grandes de las letras, como Hemingway, Alberti, Miguel Hernández o Federico García Lorca.

Fué, precisamente, el autor de 'Llanto por la muerte de Ignacio Sánchez Mejías' quien dijo: "Creo que los toros es la fiesta más culta que hay en el mundo". Juzguen ustedes.

"Toreo de salón" del Club Cocherito, en el Hotel Carlton

Juanjo Romano

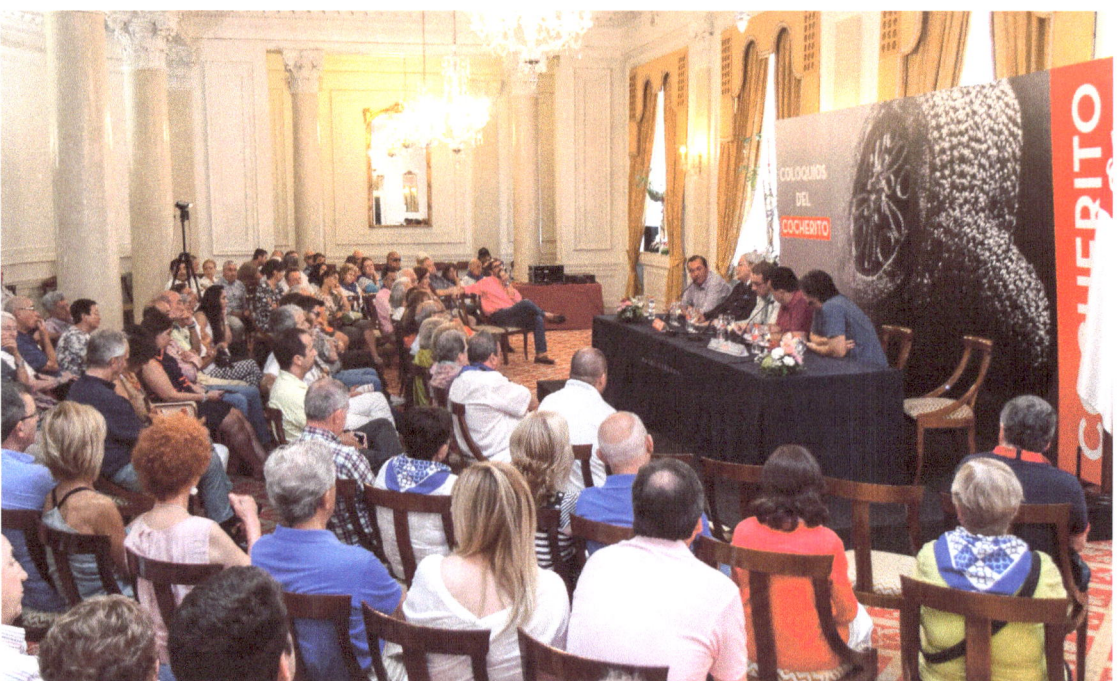

Los salones del Hotel Carlton se convirtieron, durante la Semana Grande bilbaína, en una lujosa sucursal del Club Cocherito, con sus tradicionales coloquios, con la presentación de libros de temática taurina y con la comida en la que se entregó el premio al Toro más Bravo de la Feria 2014. Aquí se hizo realidad el auténtico "toreo de salón".

Por el estrado en el que se debatían las circunstancias de la corrida ocurrida el día anterior y se especulaba sobre las posibilidades de la que se iba a lidiar aquella misma tarde, pasaron numerosos críticos taurinos como David Casas, de "Canal +"; Zocato, del bordelés "Sud Ouest"; Patricia Navarro de "La Razón"; Federico Arnás, de "Tendido Cero"; Lucas Pérez de "El Mundo"; Pedro Mari Azofra, de "El Correo"; Carlos Ilián, de "Marca" o el director de "Aplausos" José Luis Benlloch. Junto a ellos, aficionados de la más diversa índole como el francés Alain Bonijol, experto en caballos de lidia, o el filósofo Francis Wolff.

No faltaron ganaderos como Borja Domecq, de "Jandilla"; Domingo Hernández, de "Garcigrande", que recibió el premio al Toro más Bravo 2014 de la mano del portavoz del Gobierno Vasco, Josu Erkoreka que estuvo junto al diputado Pedro Aspiazu; Antonio Bañuelos; José Luis Lozano; Rafael Molina, de la ganadería "El Parralejo"; Victorino Martín o Juan Pedro Domecq. Junto a ellos, apoderados como José Luis Álvarez; José Antonio Campuzano, y Luis Miguel Villalpando, y toreros que presentaron libros sobre su vida como Enrique Ponce o Diego Urdiales y otros, meros visitantes, como el extremeño Tomás Angulo. También presentó su libro sobre el léxico taurino Carlos Abella y el director del Museo de Bellas Artes de Bilbao, Javier Viar, hizo de anfitrión a un excelente libro sobre la obra del colombiano Fernando Botero.

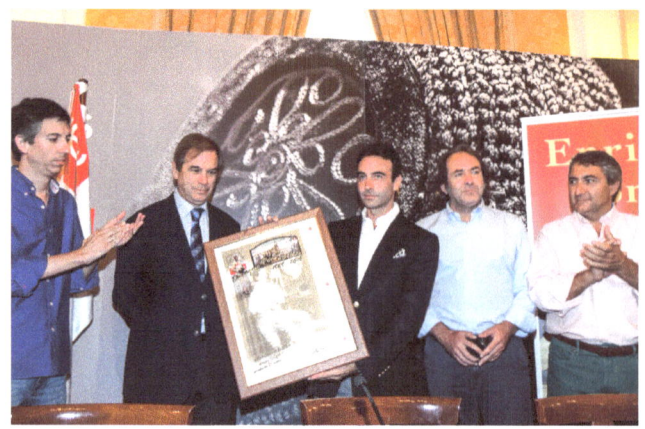

El Club Cocherito en imágenes

Coloquios

1. Alfonso Gil, Alberto Gutiérrez, Tomás del Hierro, Pedro Azpiazu.

2. Victoriano del Río, Imre Weitzner.
3. José Luis Benlloch, Iñigo Crespo, Andrés Amorós.
4. Tomás Angulo, Juan Pedro Domecq.

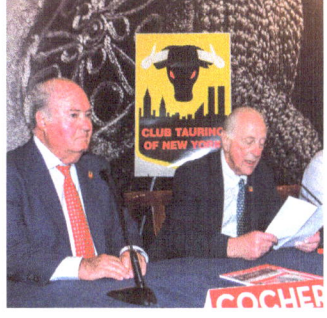

5. Luis Álvarez, Rafael Molina, David Casas, José Antonio Campuzano, Antonio Fernández, Íñigo Crespo, Álvaro Suso, José Mª San Vicente.
6. Álvaro Suso, José Luis Lozano.
7. Borja Domecq, Francis Wolff.

El Club Cocherito en imágenes

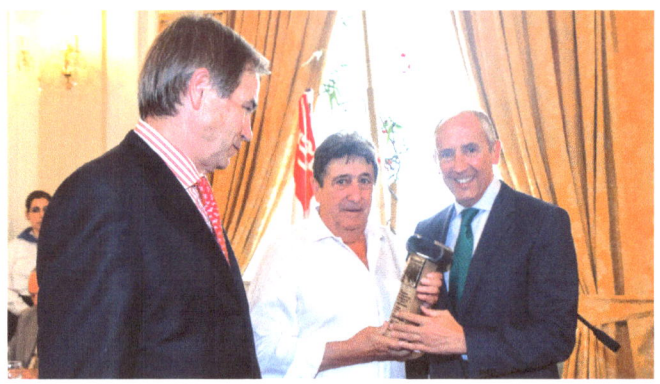

8. El ganadero Domingo Hernández recoge el Trofeo al Toro más Bravo'14, de manos del Consejero de Admón. Pública y Justicia, Josu Erkoreka

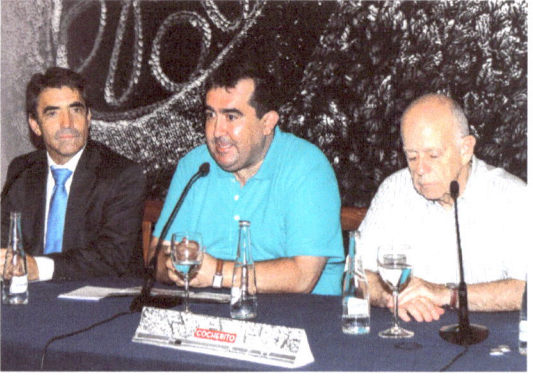

9. Victorino Martín, Íñigo Crespo, Carlos Ilián.

Apartado

Palco

El Club Cocherito también estuvo presente en Vista Alegre, con su palco por el que pasaron variadas figuras de la vida social bilbaína, y en el balconcillo del Apartado, donde los jóvenes socios Diego de la Rica e Íñigo Martín Apoita presentaron, al alimón, la novillada con que se abrió la feria.

4º trimestre
Actividades Cocheristas
Coloquios

Análisis de las Corridas Generales 2015
Objetivo: Mantener el "Toro de Bilbao" y modernizar la gestión de Vista Alegre

Juanjo Romano

Mantener la marca del denominado "Toro de Bilbao" y modernizar la gestión de la plaza de Vista Alegre son los objetivos que se marcaron en el coloquio mantenido en el Club Cocherito de Bilbao para analizar los resultados tanto artísticos como económicos de las Corridas Generales de la Aste Nagusia 2015. Un coloquio en el que estuvo presente **Javier Aresti**, presidente de la Comisión Taurina del coso bilbaíno, junto a los miembros de la Junta Administrativa **Juan Manuel Delgado** y **Andoni Rekagorri**. Moderó el acto el crítico taurino **Álvaro Suso** y participó como invitado el empresario de la plaza de Azpeitia, **Joxin Iriarte**.

Consideraron los rectores del Club Cocherito que, pasados dos meses desde la celebración de los festejos, era el momento de hacer un análisis más sosegado de la feria, objetivo que se consiguió aunque no faltaron las críticas, a veces ácidas, hacia algunos aspectos de la gestión llevada a cabo por la Junta Administrativa. El fiasco de los toros de Antonio Bañuelos y la decepción por los de Juan Pedro Domecq "que nunca debieron haber saltado al ruedo de Vista Alegre", al decir de muchos aficionados, y la ausencia de algún espada como López Simón, centraron las críticas en lo artístico. La pobre entrada en algunas fechas y la opacidad de las cuentas estuvieron en la picota, en lo económico.

Asumidas las críticas, Javier Aresti hizo hincapié en el balance positivo de las dos "puertas grandes" abiertas por Roca Rey y Diego Urdiales; la gran faena de "El Juli"; las 19 orejas concedidas en la feria con especial mención a las cortadas por Juan del Alamo o José Garrido; el buen juego dado por los toros de Jandilla, y la calidad del toro "Malvarrosa" de el Puerto de San Lorenzo. Por su parte, Juan Manuel Delgado apuntó que el número de espectadores había sido de 71.000 y que se había recaudado un 16% más que en 2014; que la coincidencia con tres partidos de fútbol del Athletic había influido negativamente, y que la feria aporta a Bilbao unos 15 millones de euros de los que 3 millones van a las diferentes administraciones en concepto de impuestos.

Finalmente, se adelantó que la Junta Administrativa está haciendo las gestiones pertinentes para que los diestros Roca Rey, López Simón, Garrido y Urdiales puedan estar dos tardes en la feria del 2016; que se van a frenar las exigencias de las figuras y potenciar novedades que emocionen, y que se mejorará el marketing para rentabilizar la plaza y reducir pérdidas, con el fin de restar argumentos a los grupos antitaurinos.

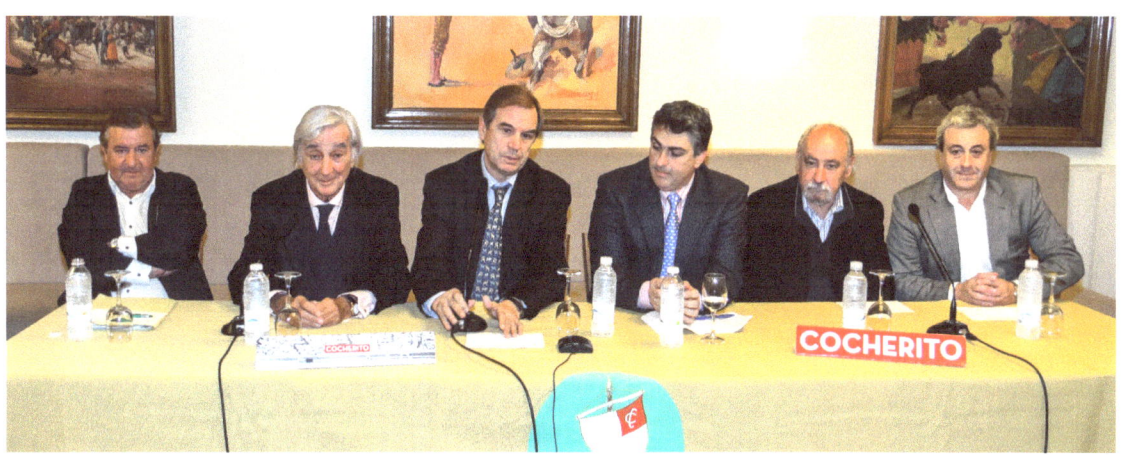

Actividades Cocheristas

Coloquios

Historias bilbainas de Joselito El Gallo

Juanjo Romano

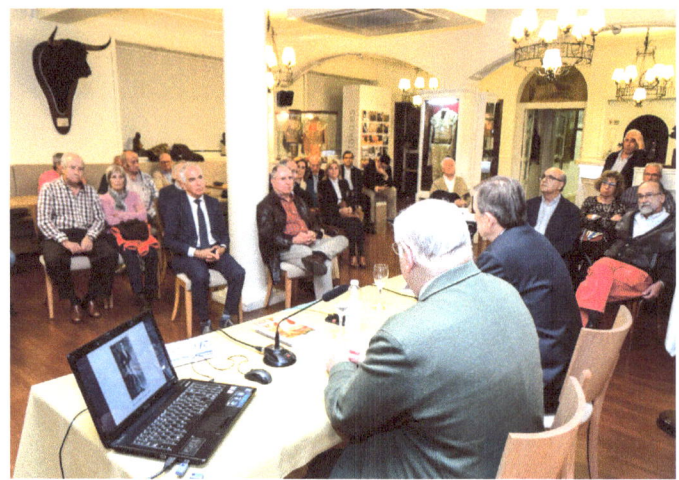

Rafael Cabrera Bonet, en el Club Cocherito.

La relación de José Gómez Ortega "Joselito el Gallo" con la plaza bilbaína de Vista Alegre, documentada en los libros de cuentas de este coso entre los años 1882 y 1940, fue la excusa para que el doctor **Rafael Cabrera Bonet**, Presidente del Aula Taurina CEU de la Universidad San Pablo, de Madrid, disertara sobre el gran torero sevillano en el Club Cocherito de Bilbao. Así descubrió, por ejemplo, que fue en la capital vizcaína donde "Joselito" tuvo su bautismo de sangre siendo aún novillero, el 1 de Septiembre de 1912, y que fue también aquí donde llegó a quebrar hasta cuatro veces al mismo toro, por el mismo pitón, en la suerte de banderillas.

Previo a la charla del doctor Cabrera se proyectó una película-documental sobre la trayectoria de "Joselito" con imágenes de sus tardes de gloria y del multitudinario adiós que los aficionados le dieron en su funeral, tras su trágica muerte en Talavera. Las imágenes no dejaron de provocar controversias entre los asistentes al comprobar cómo, en aquellos tiempos, los toreros apenas se quedaban quietos ante los astados y limitaban sus faenas en preparar al toro para la suerte suprema.

Sobre las actuaciones del diestro en Bilbao, el conferenciante explicó que "Joselito" siempre actuó en las celebraciones del mes de Mayo, por la Liberación del asedio carlista, y en la Semana Grande de Agosto, donde llegó a torear hasta las cinco tardes programadas. Sólo en 1915 dejó de venir a Vista Alegre y fue porque quería torear la corrida de Miura junto a Juan Belmonte que, en su contrato, no recogía esa posibilidad. "José nunca rehusó torear lo que se consideraba más duro – mató 43 corridas de Miura – y siempre quiso enfrentarse en la plaza con los mejores toreros de su época", señaló Cabrera Bonet.

En su panegírico, el doctor Cabrera apuntó que el torero sevillano batió todos los records de su tiempo pues, entre otras cosas, sobrepasó en tres ocasiones las cien corridas toreadas por temporada "cuando los desplazamientos no eran nada fáciles" y cortó el 30 por ciento de las orejas posibles. "Entre sus hitos, figura también el haber cortado el primer rabo en Madrid y la primera oreja en la actual Maestranza sevillana", remarcó.

"Su muerte en Talavera fué una tragedia que nadie esperaba. Cualquiera hubiera apostado porque el primero en morir en la plaza iba a ser Belmonte, que era el que tenía más percances por su estilo de torear y así lo había vaticinado el "Guerra". Las heridas que le infligió el toro "Bailador" fueron muy graves. En aquella época, sin antibióticos, mortales de necesidad. De todas formas, si no hubiera muerto por las cornadas, lo hubiera hecho por las inyecciones de alcanfor que le suministraron a modo de anestesia", explicó el conferenciante.

Finalmente y durante el tiempo de coloquio se volvió a hablar de la relación de "Joselito" con Bilbao que, al parecer, no fue nada fácil en los primeros momentos. "Bilbao era cocherista y la afición no tragaba que un niñato de 17 años pretendiera desbancar a su ídolo. Con el tiempo las cosas cambiaron y las intervenciones de José en Vista Alegre se contabilizaron por triunfos", contó Cabrera que relató una anécdota relacionada con la vida amorosa del diestro. "Fue en Bilbao donde "Joselito" brindó un toro a Guadalupe Pablo Romero, hija del afamado ganadero, de la que estaba enamorado. Un amor imposible porque les separaba la diferencia social, insalvable en aquellos tiempos".

Entrevistas

Diego Ventura, rejoneador
"Pablo Hermoso de Mendoza me veta en las plazas del norte"

Juanjo Romano

Diego Ventura, un lisboeta con acento sevillano, es el rejoneador que más veces ha abierto la Puerta del Príncipe de la Maestranza sevillana y la Puerta Grande de Las Ventas madrileña. A pesar de sus triunfos en estos dos grandes cosos, a los que habría que sumar los obtenidos en la Monumental mexicana, tiene alguna espina clavada: el que le olviden en Pamplona y que se le infravalore en Bilbao. Sin pelos en la lengua, en el coloquio que protagonizó en el Club Cocherito de Bilbao el último día de Noviembre, acusó al navarro Pablo Hermoso de Mendoza, de ser el causante de los vetos que sufre en estas y otras plazas del Norte.

- Pablo, junto a Joao Moura padre, significa un antes y un después en el arte del rejoneo. Yo le agradezco lo que ha hecho por ello pero también me entristece que esté haciendo cosas que creo no se deben hacer, como negarse a compartir cartel conmigo para que el público pueda vernos juntos.

- ¿Existen datos concretos de ello?

- Por supuesto. En mi deseo de innovar, pedí torear seis toros en Las Ventas o, en su defecto, un mano a mano con Pablo. La empresa desechó la primera opción porque ya estaban apalabradas las corridas de Iván Fandiño y del Cid que también iban a torear seis toros cada uno y les parecía mucho. El mano a mano les pareció bien y se pusieron a gestionarlo. A los pocos días me llamaron para decirme que no podía ser o, lo que es lo mismo, que Pablo no quería.

- De todas formas, esta temporada habéis toreado siete tardes juntos...

- Pero siempre en ternas y, a excepción de Córdoba, siempre en plazas de segunda. No quiere verme en los escenarios importantes. ¿Es lógico que nunca me hayan llamado de la Casa de Misericordia de Pamplona, que se jacta de contratar siempre a las figuras que han triunfado en Sevilla y Madrid?. Yo he salido 12 veces por la Puerta del Príncipe y 10 por la Puerta Grande de Madrid.

- En Bilbao tengo entendido que fueron, por llamarlo de alguna manera, algo más sibilinos...

- Aquí, lo que hizo la Junta Administrativa fue ofrecerme una cantidad de dinero muy por debajo de mi caché. Lo consideré una falta de respeto. Existe algo que se llama dignidad y yo no podía rebajarme a aceptar esas condiciones. Siento nostalgia de Bilbao. Quiero volver a Vista Alegre porque es una plaza importante en la que todo torero que se precie debe de estar, pero no a cualquier precio.

- ¿Eres un torero caro?

- Los toreros no son caros o baratos, sino bueno o malos. El empresario de una feria importante, como son las de Pamplona y Bilbao, deben llevar lo mejor del momento, lo que la gente quiere ver, lo que mueve al público a ir a la plaza.

Actividades Cocheristas

Entrevistas

Club Cocherito de Bilbao **28**

Begoña Ventosa, Diego Ventura, Iñigo Crespo.

"Quiero volver a Vista Alegre porque es una plaza importante en la que todo torero que se precie debe de estar, pero no a cualquier precio"

Tengo entendido que, este año, la corrida de rejones de la Semana Grande ha tenido menos público que otras veces. Bien. Yo estoy seguro que, con un mano a mano entre Pablo y yo hubiera habido cuatro o cinco mil personas más en la plaza.

- De todas formas, ya has conseguido el propósito que te fijaste siendo niño: ser figura del rejoneo.

- Con no pocos esfuerzos. He derramado muchas lágrimas porque la crítica no entendía mi toreo y solo lo calificaban de espectacular. No veían la profundidad, la verdad. El año pasado se rompió el tópico y creo que, ahora, ya se me valora. Ahora puedo decir que vivo como lo soñé de pequeño y que la vida te da las cosas si eres capaz de perseverar en el esfuerzo.

Actividades Cocheristas

Entrevistas

Alberto López Simón en el Club Cocherito de Bilbao
Un loco que ha hecho realidad su sueño

Juanjo Romano

"Fue una tarde muy emocionante y volví a cumplir el sueño de salir a hombros"

"Hasta el mes de mayo de este año, 2015, yo solo era un loco soñador por el que el 99 por ciento de la gente no apostaba un euro, pero he demostrado que con esfuerzo y constancia la vida te regala cosas importantes". Con estas palabras comenzó la charla-coloquio que **Alberto López Simón** - el indudable triunfador de la temporada pasada con sus 52 orejas en 25 tardes - mantuvo el 14 de Diciembre con un nutrido grupo de socios del Club Cocherito de Bilbao.

El torero hizo un repaso a su vida desde el momento en que decidió ingresar en la Escuela Taurina de Madrid donde pasó momentos difíciles por su carácter tímido e introvertido y su falta de antecedentes familiares taurinos. "Me sentí desplazado por alguno de los profesores y pensé más de una vez dejarlo. Pero apareció en mi vida el maestro José Luis Bote, primero, y Gregorio Sánchez, después, y todo comenzó a cambiar", comentó el diestro madrileño que reconoció que siempre ha tenido alguien que le ha ayudado en sus momentos de duda y depresión.

Uno de esos momentos lo sufrió tras aquel Domingo de Ramos de 2014 cuando, tras torear en Madrid sin conseguir el triunfo deseado, se rompió anímicamente. "Me retiré a una casa que tienen mis padres en un pueblo pequeño. No quería saber nada de toros porque no llegaba a hacer realidad mi sueño. Entonces apareció mi amigo Antonio Palla, me llevó a su finca de Salamanca y, una tarde que paseábamos por el campo, vimos una vaca vieja y me puse a torearla en soledad, sin nadie que me juzgara. Ese animal me devolvió las ganas de torear", confesó antes de añadir que entonces recordó la frase de José Tomás: "Vivir sin torear no es vivir".

Una vez convencido de que necesitaba torear para ser feliz, Alberto López Simón volvió con la idea de que las cosas hay que hacerlas con la máxima pasión. Y así llegó el 2 de Mayo de 2015, la fecha de su primera Puerta Grande en Las Ventas, después de ser corneado en su primero, al que cortó una oreja, y salir de la enfermería para matar al segundo, al que también desorejó. Tres semanas después, el día 22 de mayo, apenas recuperado, volvió al coso madrileño ante la expectación de la afición que quería saber si lo ocurrido el Día de la Comunidad había sido casualidad o significaba la reafirmación del torero. "Fue una tarde muy emocionante y volví a cumplir el sueño de salir a hombros".

Pero, lo que son las cosas en este mundo de los toros, a partir de estos triunfos "el teléfono sonaba pero no decía lo que se quería oir. Me llamaban para carteles de relleno con el tono despectivo de que era un torero joven. Como había estado tanto tiempo a la sombra sabía que no tenía que perder los nervios. Tenía muchas ganas de torear pero también entendía que tenía que hacerme respetar". En Pamplona sí le respetaron y allí, entre el jolgorio de las peñas, que terminaron por rendirse al torero, hizo una de sus grandes faenas al hilo de las tablas. Se aisló del ruido y caló hondo en la afición navarra.

La afición vasca pudo verle en Illumbe y en Azpeitia. No en Bilbao, donde no llegó a un acuerdo con la Junta Administrativa. Espera hacerlo en la temporada del 2016, una temporada que no quiere planificar en exceso porque "lo mismo que no se puede llevar a la plaza una faena preconcebida desde el hotel, la temporada de un torero debe hacerse según vienen las cosas. Así lo entiendo y así lo hago".

Actividades Cocheristas

Club de lectura taurina

La literatura francesa del siglo XIX y España
Carmen: novela y ópera

Ellen Dulau
Directiva Club Cocherito

En la primera mitad del siglo XIX surge en Francia una reacción tanto artística como literaria contra las normas del clasicismo encerrado en cierta rigidez. Se exalta el sentimiento en contra de la Razón, el misterio, el sueño, la fantasía, lo exótico, el sentimiento de fatalidad en una revolución que reivindica la libertad de escribir, pintar y expresarse sin trabas ni encargos de mecenas exigentes, a costa de pasar hambre y del derecho a la desdicha tanto amorosa como vital.

La época romántica del XIX ve crecer el interés por los viajes y por España en particular ¿Qué ofrece España en aquel marco intelectual? Seducían su exotismo, sus paisajes, sus casas, sus patios floridos, el carácter de sus gentes con su sentido del honor, su patriotismo, seducían sus fiestas, su folklore, la corrida, la magia de sus ciudades árabes, la cultura gitana, los bandoleros y un gran etcétera recuperado con mayor o menor acierto por autores tan importantes como Victor Hugo, Theophile Gautier, Stendhal, Alfred de Musset, Alexandre Dumas, Prosper Mérimée y más tarde Henry de Montherland.

Prosper Mérimée (1803-1870) es el que más se ciñe a la España de verdad, huyendo de "las españoladas imperantes". Pero...aunque "Carmen" su novela (1845) parezca típicamente española, hete aquí que don José se presenta como vasco: "Yo, señor, he nacido en Elizondo, en el Valle del Baztán. Me llamo don José Lizarrabengoa. Usted conoce mi tierra lo bastante como para sacar por mi apellido que soy vasco de origen y de sangre" que por su parte, Carmen se anuncia gitana, de Etxalar ¿Quién lo iba a decir? Y hay más sorpresas vascas: la popular habanera "L'amour est enfant de bohème" no fue compuesta por Bizet sino por otro vasco, Sebastián Iradier alavés de nacimiento. Don José y Carmen intercambiaban frases en euskera para que nadie les entendiera. Éstas desaparecen de la obra operística así como el caló, para facilitar la comprensión.

No pretenderé extenderme sobre los personajes de Don José y Carmen por demasiado familiares y manidos. La Razón contra la rebeldía, el orden contra la libertad. Él, militar y cristiano viejo cuyos valores morales se van degradando como la debilidad humana. Por pasión, se hace gitano, bandido, y asesino. Ella, Carmen, de una belleza arrolladora, cambiante, coqueta burlona, rebelde, huyendo de ataduras y transgrediendo las normas. Elige la muerte antes de renunciar a su libertad: "José, Carmen será siempre libre. Callí ha nacido, Callí morirá".

No cabe duda de que la obra musical (1875) fue un modo de difusión de la novela. Salvo detalles el argumento de la ópera de Bizet es fiel a la novela. No fue un gran éxito su presentación y hasta tuvo problemas para su interpretación por su argumento muy "crudo y sensual" rasgos que se apresuraron en "limar" en pos de una mayor aceptación y que explicarían, con otras razones, el escaso éxito de la obra musical en sus principios.

A pesar de estos inicios tímidos la importancia de Carmen fue creciendo con el tiempo adaptando la novela y ópera a todas las representaciones artísticas.

En el cine con directores de la talla de Cecil B. Demille, Charles Chaplin, Ernst Lubitsch, Christian-Jaque, Otto Preminger, Carlos Saura, Vicente Aranda. En la danza, se asocia el nombre de Carmen con Alberto Alonso, Roland Petit, el Ballet Flamenco de Madrid, Sara Baras. Curioso es que la plaza de Nîmes se haya atrevido a representarla en vivo y en directo. Teatro, pintura, escultura, ningún arte escapa al embrujo de Carmen, gran mito que ha ido explotando los rasgos peculiares de una mujer enclavada en su época pero muy metida en el futuro.

Actividades Cocheristas

Club de lectura

La muerte de un torero singular cantada por un poeta genial

La elegía "Llanto por Ignacio Sánchez Mejías", de Federico García Lorca, fue el texto analizado y debatido en la sesión del Club de Lectura Taurina del Club Cocherito de Bilbao, tras la exposición que del mismo realizó la historiadora **Laura del Rey**.

Previamente, se proyectó el cortometraje "Agosto del 34", del cineasta Sergio González Román, que nos traslada hasta los momentos previos a muerte del torero sevillano, en la plaza de Manzanares.

Los asistentes al debate pudieron conocer más de la singularidad de Sánchez Mejías, al que pudiera calificarse como un personaje renacentista puesto que, a su condición de torero, unía la de mecenas de las artes y las letras, dramaturgo, escritor y miembro destacado de la Generación del 27. A su muerte, por las heridas que le infligió el toro "Granadino", le dedicaron cantos Miguel Hernández y Rafael Alberti, aunque el que le dedicó Lorca es el que más trascendencia ha tenido.

Respecto a la obra del poeta granadino, se especuló sobre la posibilidad de que fuera escrita en dos tiempos diferentes, a la vista de las diferencias existentes entre los dos primeros cantos y los dos últimos. Quizás fuera porque los dos primeros "La cogida y la muerte" y "La sangre derramada" aparecen como más espontáneos y sentidos que los dos últimos "Cuerpo presente" y "Alma ausente", más meditados y racionales. En todo caso, se coincidió en el cariño y el respeto que Lorca sentía por Ignacio Sánchez Mejías, posiblemente más por su condición de intelectual que como torero.

Exposición

Visita al Museo de Bellas Artes

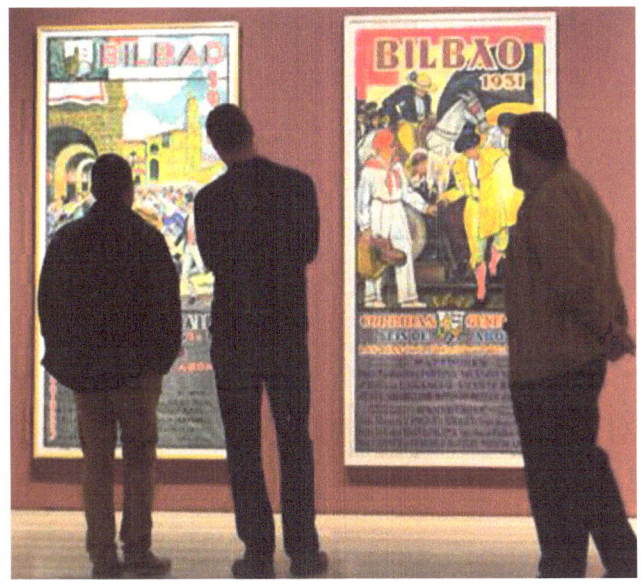

El jueves 12 de noviembre un grupo de cocheristas visitaron la gran exposición de carteles titulada "Mensajes desde la pared 1886 – 1975".

La visita guiada sirvió para hacer un recorrido a lo largo de la historia del cartelismo, centrándonos en los magníficos carteles taurinos, obra de grandes artistas como García Campos, Llopis, Guiard o Guinea.

Actividades Cocheristas

Viajes

Excursión a la Feria de Zaragoza

Aficionados cocheristas se desplazaron hasta la capital maña para presenciar dos corridas de la Feria del Pilar.

Con los siempre interesantes toros de Adolfo Martín, Rafaelillo demostró en su última faena de la temporada que está en su momento. Entre la épica, el dolor y la gloria, el torero murciano, con lágrimas en los ojos, recorrió el anillo de la Misericordia bajo el reconocimiento del público. Al día siguiente los socios cocheristas disfrutaron de la dimensión de figura que ofreció Alejandro Talavante, con el único toro de la tarde, y del temple de López Simón.

Y para completar la escapada cultural, visita guiada contemplando la huella de la obra de Goya en Zaragoza.

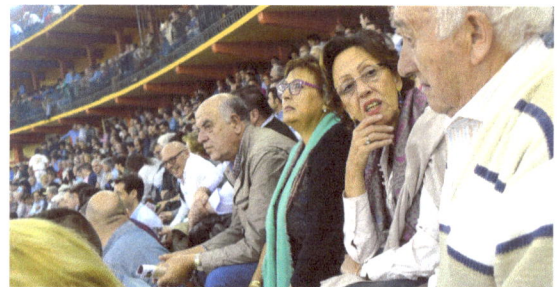

Escapada juvenil a Okendo

Niñ@s y mayores disfrutaron de una agradable jornada en el Club Hípico de Okendo, propiedad de la familia Ventosa, quienes realizan cada día de festejo, el despeje de plaza como alguacilillos en la plaza de toros de Vista Alegre de Bilbao.
La jornada comenzó con una visita a las instalaciones y a los animales; los alumnos del centro realizaron una exhibición de salto y doma, seguido de la clase práctica en la que los pequeños oficiaron de expertos jinetes, para finalizar con una fabulosa barbacoa al aire libre.

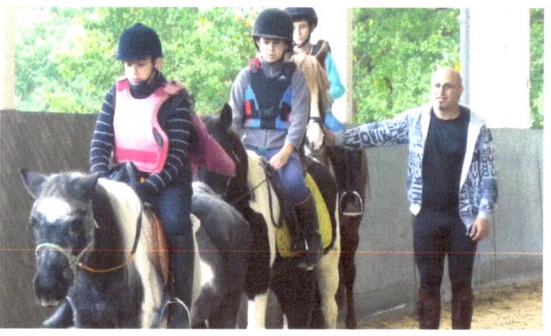
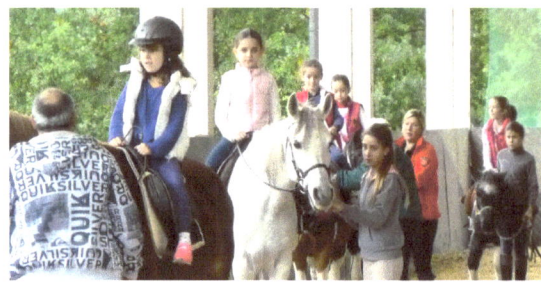
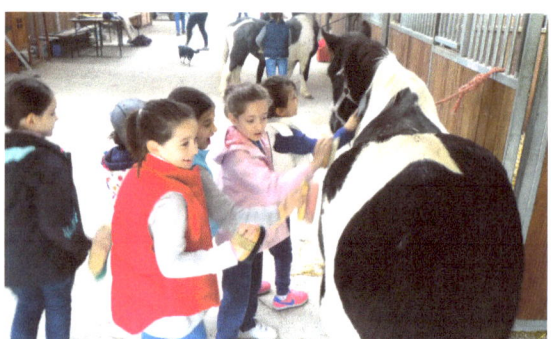

Club Hípico de Okendo: Bº Zudibiarte. Okendo (Álava). www.clubhipicookendo.com

Actividades Cocheristas

Concurso de pintura infantil

Por segundo año consecutivo el Club organizó el **Concurso de Pintura Infantil**. Numerosos niñ@s han participado con sus dibujos llenos de colorido e imaginación.

El jurado otorgó los dos premios a: en la categoría hasta 7 años la ganadora fue **LEIRE GÓMEZ**, mientras que en el grupo de hasta 12 años el premio recayó en **AINHOA BELLANCO**.

La postal navideña que el Club envía en estas fechas recogerá una selección de los dibujos presentados.

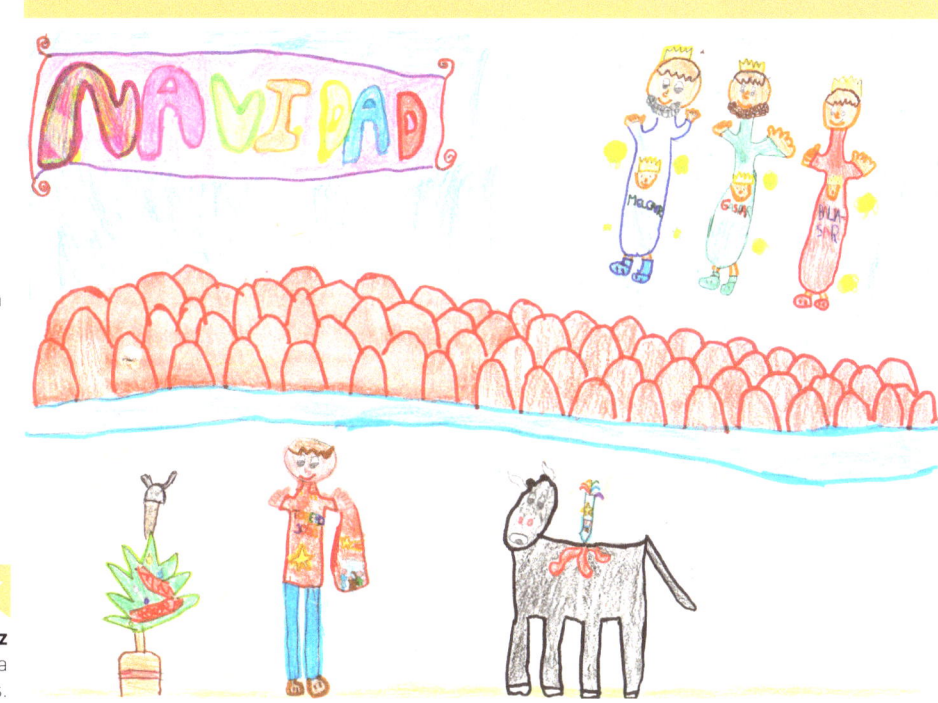

Dibujo de **Leire Gómez** premiado en la categoría hasta 7 años.

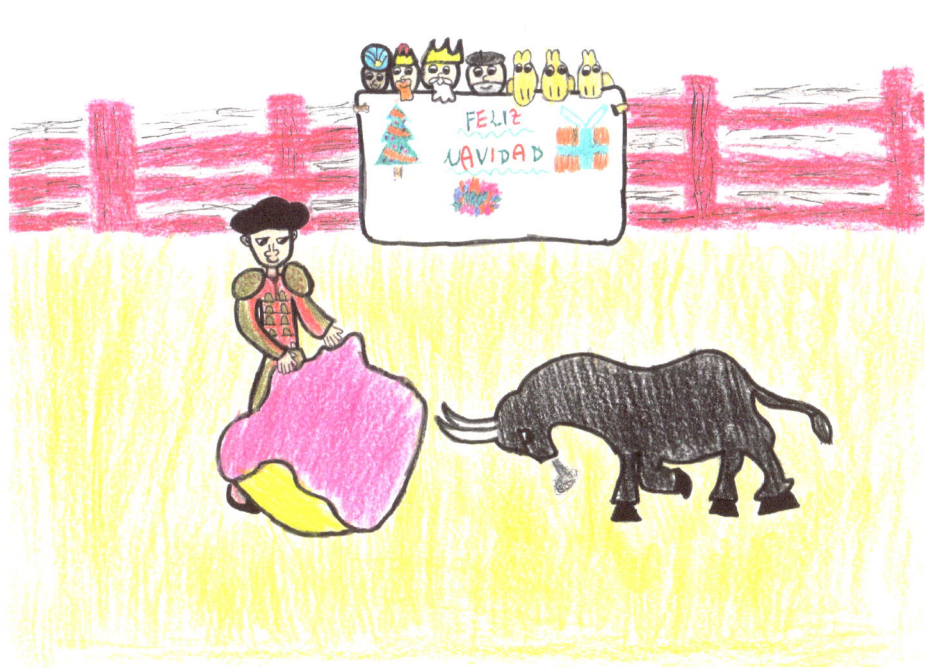

Dibujo de **Ainhoa Bellanco** premiado en la categoría hasta 12 años.

Opinión
del socio

Crónica taurina añeja

Ángel Santamaría Castro
Socio cocherista. Bilbao, octubre de 2015

Me permito traer a esta nuestra revista una crónica taurina y jocosa, abreviada sin alterar lo esencial, de la corrida celebrada en Bilbao el 2 de mayo de 1933 a la que asistió el presidente de la República Sr. Azaña e Indalecio Prieto, entonces ministro de Obras Públicas, firmada por el que fuera cronista famoso e irónico de la época "Desperdicios". Obviamente hay que leerla adaptándose a aquellos años y las circunstancias políticas y sociales que discurrían. También añadir que me he permitido algunos apuntes o comentarios de mi cosecha.

Salta a la arena cegadora Orgullo, ex Albaserrada, negro zaíno, con una romana que haría palidecer a Mussolini, trote cochinero como si llevara cencerro. Lo torean los peones y cuando Armillita intenta veroniquear, comprendemos lo que debe ser un plátano en salsa verde. Se atornilla al caballo, ni quites ni varas, (como ahora), ¡para los que estamos! (también entonces flojeaba la grada) sí un gran par de Armillita el mayor y tres salidas en falso de un joven vestido de verde pradera dejando medio par y otro de sobaquillo de Armillita (les suena de algo); luego el menor vestido de azul prusia hitleriano que le hace una faena como para renegar de Hernán Cortés y del incendio de su flota, (hoy también por otros motivos más absurdos) media atravesada largándose a Chapultepec y cinco intentos de descabello como colofón, ¡haga Vd. revoluciones para ver esto!

Segundo ejemplar, Mensajón de Saltillo, bajo el himno de los auxiliares ¿porqué himno liberador para éste y no para los otros? El toro es un bisonte negro, muy grande y con ganas de marcharse; se desarrolla un temporal de arena como para pedir que asfalten el ruedo. Sale bufando de varas con frases subversivas y tan rápido que Laserna tiene que tirarle el capote al testuz para defenderse, eso a falta de ladrillos. Buena vara de picador desconocido (igual que hoy, el gran público ni sabe ni pregunta), bien banderilleado por Alpargaterito. Su matador de azul horizonte pertubador (curiosa descripción de los colores) dedica un largo párrafo al Sr. Azaña, realizando seguidamente una faena de resistencia con desarmes incluidos bajo la apertura de cataratas en el cielo por lo que me retiro hasta que escampe, (se mojaba el cronista) e ignoro lo que ha hecho Laserna. (Al menos fue sincero el cronista, no se inventó nada como otros).

Sale el tercero, alto de agujas, cárdeno, bien del solomillo. Se luce El Estudiante en tres bellas verónicas y jarrea; nueva huida, ¡hasta luego! A la vuelta encuentro a El Estudiante que igualmente viste de azul como si fuera una confabulación fascista; despliega la muleta ante su contrario y éste ni caso, se fija en un mantón de Manila, el único en la plaza. Al final le convence y El Estudiante comienza valiente y decidido terminando dubitativo y libre pensador; entra bien dejando una perpendicular pescuecera y tras un intento descabella ante un silencio de muerte y el abatimiento de las masas. Meditación. (Lo que hoy falta junto con reflexión).

Vamos con el cuarto, cárdeno y bien criado, tiene lo suyo en el frontispicio, de nombre Rabilargo para lo que gusten de estirar. Armillita como desmadejado oye frases de un parlamentario extremista porque no veroniquea como debe. Todo lo que tiene el toro de buena presencia lo tiene de cobarde y tiembla ante el caballo, lo bien que estaría arando contribuyendo a la reforma agraria. Armillita intenta quitarnos el mal sabor de boca con tres pares destacando el segundo que se aplaude con calor; luego con la muleta la tabarra padre, madre y demás familia. Largándose atiza un pinchazo que repite y termina con media (ahora también suceden estas cosas). Es cosa de marcharse a contar colgaduras que es el entretenimiento de estos días de solaz político.

Ya tenemos al quinto, largo y con una cuna para adormecerse, de nombre Cumbrero, Serna o Laserna, no recuerdo ahora como se llama, da dos magníficas verónicas con los brazos bajos y cerca, el último alarido del arte y cuando se dispone a seguir salta al ruedo un capitalista ante el asombro general. Cómo, ¿qué es esto? ¿todavía quedan capitalistas? El toro debe de ser de un marxismo incontenible, porque en cuanto le retiran el capitalista que estaba dispuesto a despanzurrar, se enfurece y vacía un caballo pese al chalequito inventado, se come al caballo y escupe una silla, digeriendo los estribos. La gente grita ¡maestros! pero como no especifican si los quieren laicos, banderillean los subalternos con más fatigas que discreción. Laserna se lleva al toro a los medios, hace faena tranquila, reposada con tres naturales con la derecha, pero la gente dada la solemnidad del día los quería de izquierdas, armando un jollín nefasto ¿porqué le silbaron, porqué le gritaron? Media atravesada, cinco intentos de descabello, la puntilla y a casa. Bronca, epítetos y algún diptongo. (Vamos que el público se divertía).

Sexto (y último afortunadamente) de la tarde Madamito, excelente mozo, negro, con canas en las ancas que le sientan bien. Se lía con El Estudiante, oyendo palmas opacas, convertidas en cálidas, pero sin llegar a tórridas tras un quite con el capote a la espalda y toreando de frente por detrás que es un lío taurino que no he podido descifrar en mis treinta y tres años de práctica. La tabarra es de tal calibre en el primer tercio que hay quien bosteza y se le ve el epigastrio y parte del colon. Tras ser banderilleado se queda tan tranquilo como si le hubieran banderilleado a una tía suya, también tienen tía los toros (andaba Gila por allí). El Estudiante hace una faena calificada de melancólica y cuando está en ella y oye palmas reconfortantes, se retiran el Sr. Presidente de la República y acompañantes a los acordes del himno de Riego (por aburrimiento supongo o para llegar a los canapés dispuestos), lo que aprovecha El Estudiante para atizar tres lindos pinchazos, una estocada atravesada y perturbarle la masa encefálica, si la tuviera, con seis bellos y artísticos intentos de descabello y hasta el domingo!

Bueno ante lo expuesto, ¿cualquier tiempo pasado fue mejor? Esto son crónicas taurinas, lo demás "desperdicios".

In memorian

Con Javier Morales en el Campo charro

José Ignacio Quintana
Profesor de la Escuela Taurina del PaísVasco

Estando recientemente en Salamanca, en la finca "Cabezal Viejo" de D. JOSE CRUZ IRIBARREN, me senté a charlar un rato debajo de una encina con mi amigo y compañero de fatigas JAVIER MORALES. Amigos desde que empezamos en los años mozos y teníamos intactas las ilusiones de querer ser figura del toreo.

En una ocasión, te pregunté, Javier ¿si volvieras a nacer, intentarías de nuevo ser torero? y con cara de sorprendido y algo molesto me contestastes, qué cosas tienes Quintana, una y mil veces que naciera (era obvia la respuesta); a pocos e conocido que hablaran con tanta pasión de toros.

Entonces empecé a recordar, anécdotas, situaciones y vivencias que pasamos juntos. ¿Te acuerdas Javier cuando estuvimos en nuestros principios hospedados en la pensión El Arco (frente al mercado de Salamanca, la más barata por cierto), donde compartíamos una habitación de dos camas (sin calefacción) siete personas haciendo turno para poder dormir en una de ellas... (si la memoria no me falla, estábamos Paco Calderón, Laureano Estrella "Rufo", Jesús Llarena, Antonio Cano, el Monaguillo, tu y yo). Nos teníamos que tapar con los capotes y muletas y así todo pasábamos un frio terrible que superábamos con la afición y la ilusión de poder dar algún muletazo a una becerra en un tentadero. Y las esperas eternas en las puertas de los hoteles donde paraban los toreros, para abordarles y que nos orientaran de campo. Las tapias que hemos hecho para pegar cuatro muletazos a una becerra, después de haber hecho largas caminatas y autostop, en días incluso nevando. Yo no se como te las arreglabas Javier pero siempre toreabas de los primeros.

¿Y aquella noche, para mi mágica, clara y muy fría que estuvimos haciendo la luna?, donde los sonidos de los campanos de los cabestros rompían el silencio y las sombras de las encinas y los matojos se confundían con las siluetas de los toros, teniendo como única testigo a la luna. Sentimos una mezcla de miedo y emoción cuando conseguimos apartar a un toro de sus hermanos, quedándonos todos como diciendo ¿ y ahora qué ?. Fue cuando dijiste ¡ hemos venido a torear, no!, estar atentos al quite que voy yo. Le plantaste cara al toro el primero y luego fuimos toreando todos. La verdad es que le echaste raza. No tuvimos ni pú-

"_Javier ¿si volvieras a nacer, intentarías de nuevo ser torero?_Qué cosas tienes Quintana, una y mil veces que naciera"

blico ni oles, pero aquella noche no nos hubiésemos cambiado por nadie.

Recuerdo cuando iba a la cafetería de tu cuñado Manolo "El Volga" donde trabajabas de camarero, las largas charlas de toros en la Taberna Taurina de Vicente en la calle Ledesma, cuando hicimos el servicio militar juntos en Araca (Vitoria) y el día que conociste a Ana con la que te casaste, teniendo tres hijas Patricia, Mónica y Cristina. Estoy de acuerdo contigo cuando me dices que fue el mayor triunfo en tu vida.

Tus inicios fueron en Bilbao, en el año 1.966 representando a la Peña Taurina "El Macareno" siguiendo más festejos sin caballos hasta debutar con picadores en Bilbao, el mes de mayo de 1.971 compartiendo cartel con Germán Urueña y el Niño de la Capea, con novillos de Lucio Muriel de Salamanca. Después toreaste en Castro Urdiales, Baracaldo y bastantes más, hasta mediados de los años 70 que decidiste dejarlo para dedicarte a tu familia por entero.

En 1.994 empezaste tu andadura radiofónica junto a nuestro común amigo Vicente de Godos en Onda Cero, retransmitiendo ininterrumpidamente durante 21 años las corridas generales de la Feria de Bilbao, con la misma profesionalidad que te ha acompañado toda tu vida.

Puede que influya el hecho de ser tu amigo y de haber compartido tantas cosas a lo largo de nuestra vida, cuando digo que la dedicación, pasión y sobre todo la dignidad, han sido aliadas tuyas en todo lo que has hecho. De verdad Javier, todos los que hemos tenido la suerte de conocerte, nos sentimos orgullosos, y te damos a hombros esa vuelta al ruedo que te mereces. Gracias Javier.

Bueno, tengo que despedirme de ti, pero muy pronto vendré a hacerte una visita, te quedas donde tú querías, en tu querida Salamanca, rodeado de toros bravos y en una finca magnífica, muy cerca de tu amigo José Cruz Iribarren, con el que hablarás de toros todos lo días. Adiós AMIGO, descansa en paz. Hasta siempre TORERO.

Fallece José Martínez Limeño, un triunfador ante los toros de Miura

Antonio Lorca Sevilla
21 DIC 2015
Extracto de la crónica escrita por Antonio Lorca en El País

"A la edad de 79 años, y tras una larga enfermedad, ha fallecido en Sanlúcar de Barrameda (Cádiz) su localidad natal, el torero José Martínez Ahumada, conocido en el mundo del toro como Limeño, que ha pasado a la historia por sus valerosas gestas ante las reses de la legendaria ganadería de Miura en la plaza de la Real Maestranza, de donde salió a hombros por la Puerta del Príncipe en cuatro ocasiones.

Los aficionados le han valorado su gallardía, su valor y su poderío, pero no ha ocupado ni ocupará el reconocimiento de figura que, sin duda, se ganó en el ruedo. Quizá por su reconocida humildad o por los extraños avatares de la suerte, se hablará de Limeño como un buen torero, cuando demostró en el ruedo actitud y técnica suficientes para hacerse merecedor de un hueco entre los grandes del pasado siglo.

Cuando abandonó el traje de luces, Limeño continuó ligado al mundo de los toros como empresario y veedor. Cada año volvía a la Feria de Abril, donde solo los más veteranos recordaban las gestas de un torero grande al que la historia no le ha hecho justicia."

Martinez Limeño, en su época de novillero, en Las Ventas, en 1959 / EFE

Fallece André Berthon, expresidente del Club Taurino de París

André Bretón, gran aficionado francés y presidente del Club Taurino de París entre 1979 – 2000 falleció repentinamente el 17 de noviembre.

Su afición a los toros la heredó de su familia del Suroeste, cultivándola en su juventud al lado del gran Claude Popelin, con quien recorrió fincas y tientas.

Acudía año tras año a su querida Sevilla y con igual entusiasmo a las ferias de Bilbao y Madrid. En Francia no faltaba a su cita de Vic-Fezensac, así como a los cosos de Bayona, Dax o Nimes. La afición taurina pierde en él a un maestro tan discreto como riguroso.

Novedades taurinas

Cuento infantil:
'El toro padre'
Texto: Luis Fraile
Ilustraciones: Fernando Corella.
Editorial: Club Internacional Taurino.
Madrid, 2015.

'Sentimiento de una pasión. Viejos y nuevos sentimientos
Autor: Julián Maestro
Editorial: The Duende Company.
2015.

'Silverio nos une... ¡Olé! 1915-2015'
Autor: Bardo de la Taurina
Editorial: Ayuntamiento de Texcoco.
2015.

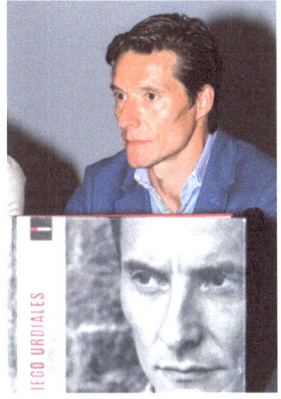

'Diego Urdiales: Retrato de pureza'
Texto de 60 autores.
Editorial: UNOMASUNO EDITORES, 2015

'Paraísos del toro'
Autor: José Luis Benlloch
Editorial: Hechizo Media SL.
2015

Video juego:
'Toro'
Reco Publishing ha lanzado en PlayStation 4 y Xbox One su juego Toro, el primer juego de simulación de toros.

Donaciones
al Club Cocherito

Luis Eguren era un cocherista que se hacía querer.

Apreciado y recordado, con su porte siempre impecable, vuelve a nuestra memoria cuando su esposa Begoña, ha donado al Club varios objetos y fotografías de valor histórico-taurino.

Luisito, como le conocían los aficionados y la sociedad bilbaína en general, ya que fue maestro de sastres, estuvo muy vinculado al Club desde niño. La afición la heredó de su padre, quien quiso ser torero y formó parte de la directiva del Cochero en los años sesenta.

El pintor y aficionado vila-realense **Manuel Franch** donó al Club en Semana Grande, una extraordinaria pintura perteneciente a su serie dedicada a las chaquetillas.

La obra de gran luz y color se recorta sobre fondo oscuro que propicia un impactante juego de contraluces. De su técnica destaca el uso del pigmento que aplica generosamente con vistoso resultado.

El particular homenaje taurino que representa en sus obras ha sido expuesto en varias ciudades, destacando el éxito obtenido en Castellón y en la feria FAIM ART de Madrid.

El Club también ha recibido donaciones de aficionadas pretéritas, como es el caso de **Amaia Arkotxa**, quien donó su gran colección de libros taurinos. Una gran variedad de ejemplares que abarcan el extenso aporte cultural de la tauromaquia.

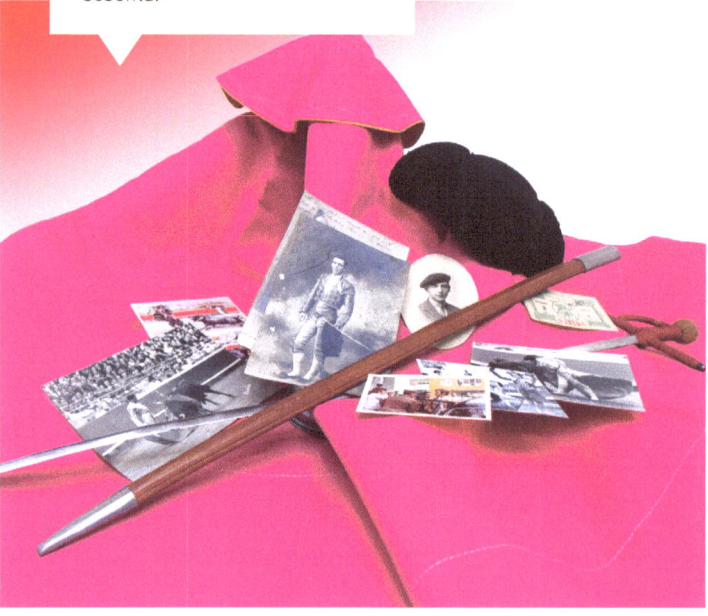

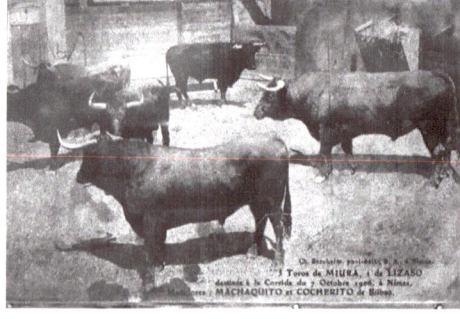

Joël Bartolotti, el que fuera director (2005-2013) de la revista taurina de Nimes TOROS, decana de la prensa taurina, al haber cumplido este año su noventa aniversario, regaló al Club una placa-fotográfica.

En ella se observa los toros de Miura correspondientes a la corrida que se lidiaría en la plaza de Nimes, el 7 de octubre de 1906, por Machaquito y Cocherito de Bilbao.

Agenda

1º Trimestre 2016

27 / 5
Diciembre / enero

Viaje a Colombia

Un nutrido grupo de socios cocheristas van a realizar un fabuloso viaje de diez días a tierras colombianas. Del 27 de diciembre al 5 de enero de 2016 visitarán Cali y Bogotá.

Disfrutarán de la famosa Feria de Cali, en la plaza de toros de Cañavelarejo, donde están anunciadas las figuras; visitarán la ganadería más antigua de Colombia, la de Mondoñedo; tendrán tiempo para el relax; visitas culturales; la salsa, en la mítica sala Delirio y celebrarán por duplicado la salida y entrada en el nuevo año ...

8/9
Enero

Enero Banquete del Socio

Un año más el Club inaugurará sus actividades del nuevo año con el Banquete del socio.

En esta ocasión el homenajeado será el multidisciplinar **Alfonso Carlos Sáiz Valdivielso**.

Doctor en Derecho y Periodista titulado por la EOP de Madrid, ha ejercido la docencia en la facultad de Derecho de la Universidad de Deusto. Formó parte, durante la transición democrática, de la Comisión Directiva del Museo de Bellas Artes de Bilbao y de la Comisión Permanente del Museo Histórico, Etnográfico y Arqueológico Vasco.

El día anterior, el **viernes 8 de enero** celebraremos un coloquio con el homenajeado en la sede del Club.

La jornada del **sábado 9** comenzará con la tradicional misa por los socios fallecidos, en la Iglesia de San Nicolás, a las 13,00 horas.

Manu de Alba galardonado por el Club Allard

El jurado de los **premios taurinos "Enrique Ponce"** del Club Allard de Madrid, presidido por Andrés Amorós, han fallado sus premios. En esta edición en la que se cumple el décimo aniversario de su constitución, los galardonados han sido:

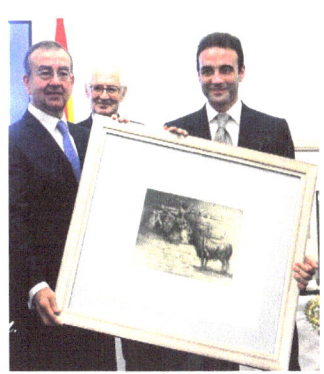

Como torero revelación de la Temporada, Alberto López Simón.

El premio al ganadero es para Juan Pedro Domecq Morenés, propietario de los hierros de Parladé y Juan Pedro Domecq.

El premio a la fotografía taurina ha recaído en **Manuel de Alba**, "Manu de Alba", un ilustre gaditano afincado desde muy joven en Bilbao, autor del libro "Enrique Ponce Historia de una Temporada", cocherista y fotógrafo de esta casa.

En el apartado literario, el premio se le otorgó a Paco Delgado.

Agenda

1º Trimestre 2016

Exposiciones

"Tauromaquias Universales"

El **Museo Itinerante de las Tauromaquias Universales** se inauguró el pasado mes de noviembre en **Saint Sever** con gran afluencia de público. Este proyecto, concebido por **André Viard** para el **Observatorio de las Culturas Taurinas** y patrocinado por la **Unión de Ciudades Taurinas**, pertenece al plan de fomento que ha sido financiado, en parte, por el sector profesional.

El proyecto consta de una exposición y un documental de 70 minutos de duración que narra 23.000 años de historia alrededor del hombre y el toro. El museo viajará por las regiones taurinas francesas y está previsto que se muestre en lugares simbólicos de Paris. El objetivo es ofrecer a los aficionados una visión global de su cultura, dándoles de esta manera argumentos para defenderla, al mismo tiempo que enseñar a los que no son aficionados los valores de la cultura taurina.

Unión Taurina de Nimes

Para conmemorar su 120 aniversario, la Unión taurina de Nimes, hermanada con el Club Cocherito el pasado año, retoma el montaje de su exitosa exposición **"Toreador"** con obras de 120 artistas de la región.

Esta soberbia exposición ya presentada en las Ventas y en Sevilla, podría estar presente el próximo año en Córdoba, Sevilla de nuevo y Bilbao...

Exposición de Miquel Barceló

La Calcografía Nacional, de la Real Academia de Bellas Artes de San Fernando, presenta la muestra dedicada a la obra gráfica de **Miquel Barceló**, un artista cuya propuesta estética se sitúa entre la tradición figurativa y el expresionismo contemporáneo Barceló, pintor dinámico y multidisciplinar, investiga las posibilidades sintácticas del arte gráfico, actividad que compagina con la escultura, la cerámica o el cine.

En 2014, el trabajo del artista mallorquin fue reconocido con el Premio Nacional en reconocimiento a su trayectoria y a sus aportaciones en el arte gráfico. La exposición hace un recorrido selectivo por las diferentes etapas de la creación gráfica del artista mallorquín.

Guía
de establecimientos cocheristas

RESTAURANTES

RESTAURANTE AMAYA
C/ RIBERA, 4

GRAN CAFÉ EL MERCANTE
C/ ARENAL, 3

RESTAURANTE LA MASÍA
C/ COLON DE LARREATEGUI, 48

RESTAURANTE SERANTES
C/ LICENCIADO POZA, 16

RESTAURANTE ROGELIO
CTRA. BASURTO-CASTREJANA, 7

RESTAURANTE ARTETXE
CAMINO BERRIZ, 110 ARTXANDA

HOTELES

HOTEL CARLTON
PLAZA FEDERICO MOYUA, 2

HOSTAL CASUAL GUREA
C/ BIDEBARRIETA, Nº 14, 3º
10% de descuento a los socios del Club

APART HOTEL SERRANO RECOLETOS
C/ VILLANUEVA, 2
(10% de descuento, utilizando en la web, wwww.apart-hotelserranorecoletos.com, la palabra Cocherito2015, o el carnet del Club en recepción

JOYERIA

JOYERIA BETES
C/ MARCELINO OREJA, 3

SEGUROS Y SALUD

PRETEIMAGEN (Diagnóstico por imagen)
C/ MANUEL ALLENDE, 24

CASTRO DENTAL
AVDA. MADARIAGA, 3

PREVING CONSULTORES NORTE
Plaza Sarrikoalde, 7

CONSULTORIA

BISCAY CONSULTING
C/ MARQUES DEL PUERTO, 4

EUSKALTAX
Alda. Urquijo, 2 – 6º

ESTACIONES DE SERVICIO

BIDEBARRI
C/ IPARRAGIRRE HIRIBIDEA, 108
(LA AVANZADA)

TRANSPORTE

AUTOCARES LARREA
BARRIO IBARRA (Amorebieta)

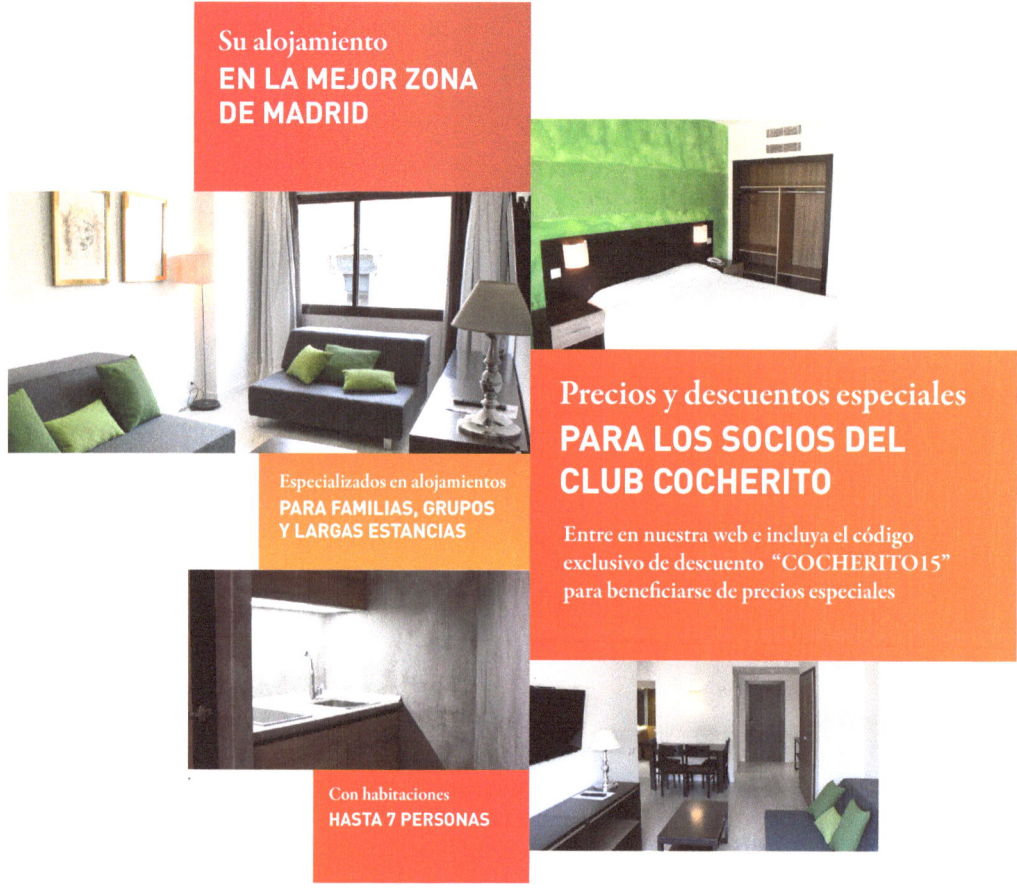

www.apart-hotelserranorecoletos.com

Apart-Hotel Serrano Recoletos | Villanueva, 2 | Tfno. 914 319 100 | info@apart-hotelserranorecoletos.com

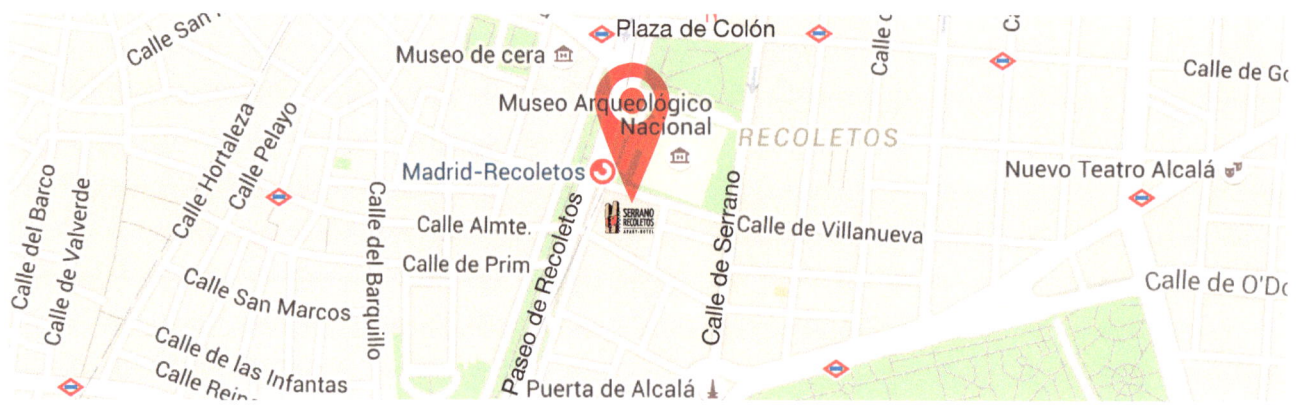

www.ingramcontent.com/pod-product-compliance
Lightning Source LLC
Chambersburg PA
CBHW051106180526
45172CB00002B/790